全世界都在玩的有趣數學題

前言

本書作者精於邏輯謎題和數學遊戲。他從小就學會下國際象棋,以後的人生中都持續下棋活動,這使得他對數學和智力遊戲的設計有非常強的興趣。雖然他一生都從事公務員的工作,但他持續不斷地發明各種問題和智力遊戲。他曾經跟趣味數學家森姆・萊特以書信交換智力遊戲,但萊特卻偷了杜德耐的智力遊戲,然後以自己的名義發表,導致這段友誼的破裂。

本書20世紀初期出版問世以來,一直是英國人最喜歡的智力娛樂工具,並被翻譯成數十種文字流傳在各個國家。

2005年英國BBC電視台進行的「影響英國人生活的100本圖書」的調查當中,本書位列其中,成為唯一一本入選的智力遊戲類圖書。

在本書編輯的過程中,我們針對原文做了一些修改,刪除了那些過於艱深和冗長的題目,並增加許許多多的插圖,期使本書更具趣味性,更貼近讀者。

目錄

第五章 數字趣題

第六章 各種算術和代數題

目　　錄

目　　錄

第十四章　合併和群組問題

第十五章 關於測量，稱重，包裝的難題

第十六章　過河問題

第十七章　遊戲中的問題

第十八章 神奇方塊問題

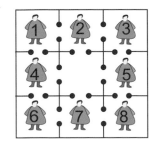

第十九章 素數中的神奇方塊

第二十章 其他類題目

附錄：

數學遊戲

20 7 6 9
3 2 4 1 6 9
3 5 8 9

第 **1** 章 錢幣趣味題

1. 讓人困惑的郵票

| 難度指數：★★　　　所用時間：（　　　）秒 | 答案見P.172 |

1966年，在英國的一個小鎮郵局裡發生了一件有趣的事情。有一位先生打算把信寄給遠在俄羅斯的兒子，可是沒有郵票。這位先生是當地有名並且非常有趣的數學老師，於是他想趁此逗逗郵局的工作人員，他把五先令放在櫃檯上，說：「請給我一些一便士的郵票，是兩便士郵票的六倍，剩下的錢就買2.5便士的郵票吧，謝謝！」工作人員聽了，困惑了一會兒，但隨後她腦筋一動，便微笑著按照那位先生的要求把郵票遞給了他。那麼，讀者們你需要多久才能思考出來呢？你算出這位可愛的先生需要多少枚郵票了嗎？

2. 你猜我有多少錢?

| 難度指數：★★　　　所用時間：（　　　）秒 | 答案見P.172 |

傑西卡、海瑞和羅拉是三個非常要好的朋友，暑假的某一天他們打算去書店逛逛。在去書店之前，他們想算一算他們總共有多少錢。三個人把口袋裡的錢全部拿出來，一共是320美元。其中100美元的兩張，50美元的兩張，10美元的兩張，而且他們所帶的紙鈔沒有一個是相同的。那麼，現在的問題是：你能猜出這3個孩子原來各自帶了多少和什麼樣的紙鈔嗎？

3. 神奇的原始交換

難度指數：★★ 所用時間：（ ）秒	答案見P.172

在牲畜市場上，三個老朋友相遇了。「嗨，」霍奇對傑克斯說：「我拿我的六隻豬換你的一匹馬，這樣你的牲畜的數量就是我的兩倍了。」這時杜瑞特對霍奇說：「我拿我的14隻羊來換你的一匹馬，這樣你的牲畜的數量就是我的三倍了。」然後傑克斯對杜瑞特說：「那麼，我的更優惠。我給你四頭牛來換你的一匹馬，那樣你的牲畜的數量就是我的六倍了。」

上述問題看起來雖是原始的牲畜交換，卻是很有趣的數學題，親愛的讀者，你能算出傑克斯、霍奇、杜瑞特各自帶了多少牲畜來到牲畜市場嗎？

4.小商人的大困惑

難度指數：★★★★ 所用時間：（ ）秒	答案見P.172

格林斯小鎮的鎮長打算在週末舉辦一個盛大宴會，他把宴會人員分成四組，即25位皮匠、20位裁縫、18位帽商，還有12位手套商。宴會過後，這四組人發現，他們為了參加宴會一共花了6鎊13先令。其中5位皮匠和4位裁縫花的一樣多；12位裁縫和9位帽商花的一樣多；6位帽商和8位手套商花的一樣多。現在的問題是，這四組人到底分別花了多少錢呢？

5.傑瑞該得多少分

難度指數：★★★★　所用時間：（　　）秒	答案見P.172

期中考到了，琳達、露西、小路易還有傑瑞都得參加。考卷都是是非題，如果認為題目的說法是正確的，就畫圈；反之則畫×。共10題，每題10分，滿分100分。下圖4張考卷分別是他們四位的答案和分數，其中琳達、露西和小路易的3張考卷已經改好分數，那麼請問傑瑞的考卷應得多少分？

琳達　　1　2　3　4　5　6　7　8　9　10

　　　　×　×　○　×　○　×　×　○　×　×　　70分

露西　　1　2　3　4　5　6　7　8　9　10

　　　　×　○　○　○　×　○　×　○　○　○　　50分

小路易　1　2　3　4　5　6　7　8　9　10

　　　　×　○　○　○　×　×　×　○　×　○　　30分

傑瑞　　1　2　3　4　5　6　7　8　9　10

　　　　×　×　○　○　○　×　×　○　○　○　　?分

6. 難解的慈善捐贈

難度指數：★★　　　所用時間：（　　　）秒	答案見P.172

善良的丹尼奧老人因為身患癌症去世了，但他立了遺囑給他的律師：
每年分發55先令給所在教區的窮人們。但前提是律師要用不同的方法
來進行捐贈，給窮困寡婦們每個人18便士，給沒有兒女的老人每個人
2.5先令，這樣他才繼續這種捐贈。當然，用「不同的方法」就是指每
次會有不同數量的男人和婦女。律師疑惑了：那麼這種慈善捐贈到底
可以有多少種方法呢？

7. 難分的遺產

難度指數：★★　　　所用時間：（　　　）秒	答案見P.173

尼克最近去世了，留下了8000鎊的遺產給他的妻子、5個兒子和4個女
兒。律師根據尼克的遺囑：每個兒子得到的遺產應該是每個女兒的三
倍，而每個女兒得到的遺產將是她們母親的兩倍。那麼，請你幫律師
算算他的妻子將會分到多少遺產呢？

8. 採購禮物

難度指數：★★	所用時間：（　　）秒	答案見P.173

喬金斯是個很節省的先生，週末他去買耶誕節禮物回來後，發現他口袋裡的錢已經花了一半。他仔細算了一下，發現帶回家的先令和他原來帶出去的英鎊一樣多，剩下的英鎊數是他早上帶出去的先令的一半。喬金斯覺得這太奇怪了！你能幫喬金斯算算買那些禮物花了多少錢嗎？

9. 蘋果交易

難度指數：★★	所用時間：（　　）秒	答案見P.173

湯米用一先令從水果店買了一些蘋果，但是蘋果都太小了，湯米就請老闆多給他兩顆蘋果。後來湯米發現，這樣就比原來他給的價格一打少花了1便士。請問，湯米用1先令買多少顆蘋果？

湯米用這1先令買了18顆，也就是8便士12顆，或者說比頭一次要價少了1/12便士。

10.雞蛋到底有幾個

難度指數：★★ 所用時間：（ ）秒	答案見P.173

有一位先生走進了一家商店，打算買各類價格的雞蛋。售貨員這裡有最新鮮的雞蛋，但價格比較高，同時還有每個5便士、1便士的雞蛋以及0.5便士一個的雞蛋，和更低價的雞蛋，但是這位先生不想買最後一種。於是，其他三種他每種都買了一些，正好花了8先令和4便士，一共是一百個雞蛋。現在，在買的三種品質的雞蛋中，有兩種正好買了一樣的數量，請讀者計算一下每種價錢的雞蛋他各買了多少個？

11.分麵糰

難度指數：★★ 所用時間：（ ）秒	答案見P.173

一台沒有重量刻度的盤式天平，只有7公斤、2公斤的砝碼各一個。你能分三次使用天平，而把140公斤的大麵糰分成90公斤和50公斤各一份嗎？

12.殘損的硬幣

難度指數：★★ 　　所用時間：（ 　　 ）秒	答案見P.173

威廉有三枚硬幣：1沙弗林，1先令和1便士，他發現這三枚硬幣每個正好都破損一個相同的部分。現在，假設這些硬幣原來的內在價值和它們的面值是一樣的，也就是說，1個沙弗林硬幣值一英鎊、1先令硬幣值1先令、1便士硬幣值1便士，如果所有破損的硬幣剩餘部分的總價值正好是1英鎊，那麼每個硬幣損失了多少價值？

13.優秀店員大PK

難度指數：★★★ 　　所用時間：（ 　　 ）秒	答案見P.173

在格拉斯小鎮，有一家食品店和布料店，裡面的年輕店員以服務周到、快速而受到顧客的稱讚。食品店的店員每分鐘能秤兩包一磅重的糖，而布料店的店員在相同的時間內能剪三塊1碼長的布料。在一個顧客較少的下午，他們的老闆決定為他們兩人舉辦一場比賽。於是給了食品店的店員一桶糖並告訴他秤48袋一磅重的糖，布料店的店員分到了一匹48碼的布料，被要求剪成一碼的布片。這兩個人一共被顧客打斷了9分鐘，但是布料店的店員被打擾的時間是食品店店員的17倍。請問，比賽的結果會是什麼樣？

14.牧場主人的牲畜

| 難度指數：★★★　　所用時間：（　　　）秒 | 答案見P.174 |

海勒姆‧B‧尤金斯是德克薩斯有名的牧場主人。他有5群牲畜，由牛、豬和羊組成，每群的數量都是相同的，其中每種牲畜至少有兩隻。一天早上，他把所有的牲畜賣給了8位商人。每位商人買的牲畜的數量都是一樣的，價錢是17美元一頭牛、4美元一隻豬、2美元1隻羊；海勒姆一共賺了301美元。那麼，請問他所擁有的牲畜的最多數量是多少？每種有多少隻？

15.水果小販的難題

| 難度指數：★★　　　所用時間：（　　　）秒 | 答案見P.174 |

「比爾，買這些橘子花了多少錢？」

「吉姆，我不會告訴你。但是我跟那傢伙殺價，100個殺下來4便士。」

「那樣會優惠多少呢？」

「嗯，那意味著10先令的錢能多買5顆橘子。」

親愛的讀者，你能從上述對話中算出比爾買橘子的實際價錢是多少嗎？

20 7
3 4 6
5 8 9

數學遊戲

第2章 年齡和親屬關係的難題

16.小湯米的煩惱

| 難度指數：★★　　　　所用時間：（　　　）秒 | 答案見P.174 |

小湯米是個聰明愛學習的好孩子，今天他又有煩惱的問題了，事情是這樣的：

湯米：「媽媽，您能告訴我您幾歲了嗎？」

媽媽：「讓我想想，湯米。哦，我們家三人的年齡加起來，正好是70歲。」

湯米：「啊？70歲？那麼爸爸，您有多少歲？」

爸爸：「兒子，我是你的年齡的6倍。」

湯米：「爸爸，將來我會不會是您的年齡的一半。」

爸爸：「是的，湯米。到那一天，我們家三人的年齡加起來正好是現在的兩倍。」

湯米聽完爸爸、媽媽的話拿出筆算了半天，可是他怎麼也算不出來。現在，如果湯米再大幾歲，也許他就已經從父母給他的資訊中猜出父母的實際年齡了。你能幫幫湯米計算出媽媽的正確年齡嗎？

17.爸爸多大

難度指數：★	所用時間：（　　　）秒	答案見P.174

露西的爸爸是個數學老師，說話總離不開數學。晚上看電視的時候，22歲的露西問爸爸：「爸爸，同學們都在討論父親的生日，可是我一直不知道您有幾歲了？」爸爸微笑著回答：「爸爸年齡的一半加上你的年齡就是爸爸的年齡。」露西想了一會兒，馬上就知道爸爸的年齡了，你知道到底是幾歲嗎？

18.好朋友的丈夫

難度指數：★★	所用時間：（　　　）秒	答案見P.174

莉莉和瑪麗分開三年了，她們是很要好的朋友。在一次宴會上碰面了，於是就談論到自己的丈夫，瑪麗問莉莉丈夫的年齡有多大了，莉莉說：「我丈夫的年齡正好是我年齡數字的顛倒。他比我大，我們年齡之間的差距是年齡總和的1/11。」瑪麗聽了困惑了半天才明白過來，那麼莉莉的丈夫到底是幾歲呢？

21

19.老闆的女兒們

| 難度指數：★★　　　　所用時間：（　　　）秒 | 答案見P.175 |

在美國航運公司的一個中國老闆有三個女兒，三個女兒的年齡加起來等於13，三個女兒的年齡乘起來等於老闆自己的年齡，有一個下屬已知老闆的年齡，但仍不能確定老闆三個女兒的年齡，這時老闆說小女兒的頭髮是黑的，然後這個下屬就知道老闆三個女兒的年齡。請問三個女兒的年齡分別是多少？為什麼？

20.丈夫的難題

| 難度指數：★★　　　　所用時間：（　　　）秒 | 答案見P.175 |

埃德溫和妻子安吉莉娜正在討論他們好朋友的年齡問題：「安吉莉娜，妳知道嗎？十八年前迪姆皮肯夫婦結婚時，迪姆皮肯先生的年齡是他妻子的三倍，但是現今他只是他妻子年齡的兩倍。」

安吉莉娜：「啊，是嗎？那麼迪姆皮肯夫人在結婚當天多大了？」

埃德溫：「這個問題，你自己慢慢思考吧！順便測試一下妳的數學思維能力。」讀者們，你能回答出安吉莉娜的問題嗎？

21.人口普查的難題

難度指數：★★★　　所用時間：（　　　）秒	答案見P.175

喬肯斯夫婦是小鎮上孩子最多的夫婦，他們一共有15個孩子。有一天人口普查工作人員來統計孩子們的年齡，這對夫婦給他們出了一個難題：所有孩子的出生間隔都是一年半，最大的孩子喬肯斯·埃達小姐正好比所有孩子中最小的約翰尼大7倍。請問埃達的年齡是多少？

22.媽媽和女兒

難度指數：★★　　　所用時間：（　　　）秒	答案見P.175

12歲的小瑪麗非常羨慕同學的自行車，就對媽媽說：「媽媽，我想要一輛自己的自行車，可以嗎？」

「親愛的，但是妳的年齡還小，不適合騎自行車。」媽媽回答，「但是我可以答應妳，當我的年齡正好是妳年齡的三倍時，妳就可以擁有一輛自行車了」。

現在，瑪麗媽媽的年齡是45歲。那麼你們知道什麼時候小瑪麗才能得到她的禮物呢？

23.難解的年齡之謎

| 難度指數：★★ | 所用時間：（　　　）秒 | 答案見P.175 |

馬默杜克：「親愛的，妳知道嗎？七年後我們的年齡之和將是63歲。」

瑪麗：「真的嗎？但是事實上，當你是我現在這麼大的時候，你是我那時候年齡的兩倍，我昨天晚上計算過的。」

那麼，請問你知道瑪麗和馬默杜克的年齡是多少嗎？

24.姐姐多大了

| 難度指數：★ | 所用時間：（　　　）秒 | 答案見P.176 |

週末鄰居米爾德里德遇見羅福的弟弟，「湯姆，羅福有多大了？」

「嗯，五年前，」湯姆回答，「姐姐的年齡是我的五倍，但是現在僅僅是三倍。」

你能算出羅福的年齡嗎？

25.給老師的難題

| 難度指數：★★★ 所用時間：（ ）秒 | 答案見P.176 |

湯米‧斯馬特被送進了一所新學校。到校的第一天老師問他的年齡，他說了讓老師費解的答案：「是這樣的，我哪一年出生我已經不記得了，我只記得我出生那一年，我唯一的姐姐，安，剛好是我媽媽年齡的四分之一，而現在她的年齡是爸爸的三分之一。」「非常好，」老師說，「但是我想問的不是你姐姐安的年齡，而是你的年齡。」「我馬上就要說到這個了，」湯米回答，「我僅僅是我媽媽現在年齡的四分之一，四年後我將是我爸爸年齡的四分之一，老師您明目我的意思了嗎？」

老師聽後很迷惑，覺得湯米是個奇怪的孩子，怎麼連自己的年齡都不知道呢？你能幫老師算算嗎？

26.由堅果引發的小事件

| 難度指數：★★★　　　所用時間：（　　　）秒 | 答案見P.176 |

耶誕節到了，孤兒院的三個男孩得到了一袋堅果作為耶誕節禮物，但前提是他們必須根據他們的年齡做出一個合理的分配。現在他們的年齡總計17.5歲，而這個袋子中共有770個堅果，當赫伯特拿四個時，羅伯特就拿三個；當赫伯特拿六個時，克里斯托夫就會拿七個。現在的問題是，請您算出每個人得到的堅果數，以及男孩們各自的年齡。

27.小姐的疑惑

| 難度指數：★　　　　　所用時間：（　　　）秒 | 答案見P.176 |

在一次聚會上，一位小姐對一個男士有了興趣，就問跟這個男士走得比較近的女士：「親愛的，他和妳是什麼關係？」

這位女士微笑著說：「哦，是這樣的，這位先生的媽媽是我媽媽的婆婆，但是他和我爸爸也不是泛泛之交。」

那位小姐半信半疑地說：「哦？真的嗎？」

讀者們，你猜出這位先生和那位女士是什麼關係了嗎？

28.親屬關係

| 難度指數：★★　　　　所用時間：（　　　）秒 | 答案見P.176 |

卡爾、美琳和奇達是親緣關係。

（1）他們三人當中，有卡爾的父親、美琳唯一的女兒和奇達的同胞手足。
（2）奇達的同胞手足既不是卡爾的父親也不是美琳的女兒。
請你們推理一下，他們其中哪一位與其他兩人性別不同？（提示：以某一人為卡爾的父親並進行推斷；若出現矛盾，換上另一個人。）

29.有趣的家庭聚會

| 難度指數：★　　　　所用時間：（　　　）秒 | 答案見P.176 |

有一個家庭聚會非常有趣，因為聚會成員之間有讓人費解的關係：一個祖父、一個祖母、兩個爸爸、兩個媽媽、五個孩子、三個孫子、一個弟弟、兩個姐妹、兩個兒子、兩個女兒、一個婆婆、一個公公和一個兒媳婦組成。那麼到底有多少個人呢？你可能會認為一共有二十三個人。但事實並不是這樣的，其實真正只有七個人出席，你能解釋一下其中的原因嗎？

30.神探妙算

| 難度指數：★★★　　所用時間：（　　　）秒 | 答案見P.177 |

一天，華生醫生請神探巴奇作客。巴奇說：「請告訴我，您有幾個孩子？」華生：「這些孩子不全是我的。那是四戶人家的孩子，我的孩子最多，弟弟的其次，妹妹的再其次，叔叔的孩子最少，但他們不能按每列九人湊成兩隊。巧的是，這四戶人家的孩子數相乘，恰好是我家門牌號碼，而您知道我家的門牌號碼是144號。」神探巴奇果然很聰明，想了一會兒就知道他家有多少孩子了？你能依據上面的已知條件，算出各家的孩子數嗎？

2 0 7 6
3 4 1 4 6 9
3 5 8 6 9
5 8 9

數學遊戲

31.做案時間

難度指數：★★　　　所用時間：（　　　）秒	答案見P.177

在一個做案現場，發現一堆支離破碎的手錶零件。從中發現手錶的長針和短針正指著某個刻度，而長針恰比短針的位置超前一分鐘。除此之外再也得不到更多的線索。可是有人卻想到了兇犯做案的時間。你說這個時間應該是幾點幾分呢？

32.卡定教授的奇怪回答

難度指數：★★★　　　所用時間：（　　　）秒	答案見P.177

前幾天一個熟人在路上遇到卡丁教授，問他時間：「卡丁，現在幾點了？」但他得到的回答卻讓他費解了半天。

「如果你把從中午到現在的時間的四分之一加上從現在到明天中午的時間的一半，你就能正確得出現在的時間了。」

請問，當教授回答的時候是什麼時間？

33.時間遊戲

難度指數：★★	所用時間：（　　　）秒	答案見P.177

琳達的爸爸剛從超市回家，琳達迫不及待地要吃東西。於是，琳達的爸爸出了一道有關時間的題目給她：一天一夜時針與分針總共能重合多少次？如果妳猜中，這22個果凍就給妳。你知道，爸爸的正確答案是什麼嗎？

34.報時鐘

難度指數：★	所用時間：（　　　）秒	答案見P.177

在一座大教堂樓頂有一座報時大鐘。這個大鐘到幾點就敲幾下，每兩下之間相隔5秒。那麼你知道從敲第一下開始，到底要用幾秒鐘你才能知道是12點呢？

35.有趣的計時奶瓶

難度指數：★	所用時間：（　　　）秒	答案見P.178

美國最近發明了一種計時奶瓶，現在有兩個計時奶瓶，一個計時8分，一個計時6分，那麼用這兩個奶瓶，能測出10分鐘的時間嗎？

36.三個鐘錶

難度指數：★★★	所用時間：（　　　）秒	答案見P.178

1898年4月1日，星期五，三個新時鐘被調到相同的時間─中午12點。第二天中午，發現鐘錶A的時間完全正確，鐘錶B正好快了1分鐘，而鐘錶C正好慢了1分鐘。現在，假設鐘錶B、C沒有被調，但是三個鐘錶都按照它們已經開始的繼續走，它們都保持著相同的速度而且沒有停，請問什麼日期、什麼時間，三個鐘錶的時針分針會再次都指向12點。

37.火車站的鐘錶

難度指數：★★　　　所用時間：（　　　）秒	答案見P.178

柏林火車站的牆上掛了一個鐘，這面牆長71英尺9英寸，高10英尺4英寸（1英尺=12英寸）。等火車的時候，我們注意到鐘的兩個指標正好指著反方向，而且跟牆的對角線平行。請問讀者，你能算出當時的正確時間是多少嗎？

38.粗心的修錶人

| 難度指數：★★　　　　所用時間：（　　　）秒 | 答案見P.178 |

有一個粗心的修錶人因有急事，把時針當成了分針，所以他修的一隻錶走的時間就不對了。但意外的是，這只裝錯的錶在某些時候也有正確的時候，比如有一天如果正當12點時，這只錶將對準標準時間。那麼請問：24小時內，這隻錶將有幾次和標準時間一致的？

數學遊戲

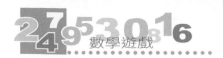

39.平均車速

| 難度指數：★★　　所用時間：（　　　）秒 | 答案見P.178 |

傑克遜開車時發現他已經按照10英里/小時的車速行使，但當他沿同一條路線返回行使時，由於道路交通更為暢通，時速保持在15英里/小時。那麼請你算一下傑克遜開車的平均車速是多少？注意在計算的過程中不要太倉促，否則你會出錯。

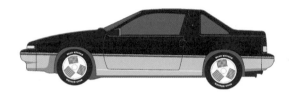

40.兩列火車

| 難度指數：★★　　所用時間：（　　　）秒 | 答案見P.179 |

兩列火車同時出發，一列從倫敦到利物浦，另一列從利物浦到倫敦。如果它們在相遇後分別再用一小時和四小時到達各自的目的地，那麼，一列火車比另一列快多少呢？

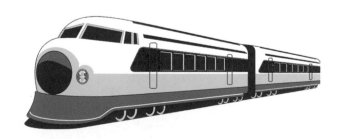

41.勞爾的麻煩

| 難度指數：★★　　　　所用時間：（　　　）秒 | 答案見P.179 |

勞爾先生前幾天開車從阿里克牧場出發到黃油淺灘，遺憾的是，他錯誤地選擇了途經卡琳卡村的路，那是一個離阿里克牧場比黃油淺灘近的地方，而且正好是勞爾應該直行經過的道路左邊12英里左右。到達黃油淺灘時，勞爾發現他已經行使了35英里。那麼，請問這三個地方之間的距離是多少？注意：每一個都是完整的英里數，而且這三條道路都相當筆直。

42.老太太爬山路

| 難度指數：★★　　　　所用時間：（　　　）秒 | 答案見P.179 |

一位在政府機關任職的先生在跟別人聊天時說：「我所認識的一個奇怪的人是一個跛腳的老太太，她每星期都要爬過一座山到村裡的郵局領取她的退休金。她上山的速度是每半小時一英里，下山的速度是每小時4.5英里，因此來回的路程她需要花費六個小時。你們其中有誰能夠說出從山底到山頂的距離嗎？」其中一個年齡較小的人很快算出了答案，你知道是多遠的距離嗎？

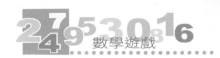

43.勇敢的營救行動

| 難度指數：★★ 　　　所用時間：（ 　　）秒 | 答案見P.179 |

在下面圖示中描繪了傳說中埃德溫‧都鐸爵士前往營救他的美麗情人伊莎貝拉故事的草圖，她正被毗鄰國家一位邪惡的男爵所俘虜。埃德溫‧都鐸爵士計算出，如果他騎速是每小時15英里，他將提前一小時抵達城堡，然而如果他的騎速是每小時10英里，他將晚一小時抵達。現在，為了使他已經制定的營救計劃得以成功，最首要的任務就是他要在約定的準確時間到達，約定的時間是五點鐘，這時是被俘虜的夫人喝下午茶的時間。那現在的問題是：如何找出埃德溫。都鐸爵士每小時準確的騎速？

44.有趣的騎驢比賽

難度指數：★★★★ 所用時間：（　　　）秒　　　答案見P.180

老朋友去拜訪住在海邊的湯米和伊萬傑琳，他們堅持要舉行一場騎驢比賽。道博森先生和他的朋友擔任裁判員，條件是兩隻毛驢要保持在同一路線，並到達同一終點。位於規定路線不同位置的裁判員，以四分之一英里進行劃分，記錄了如下的結果：到達第一個四分之三英里花了6.75分鐘，第一個半英里與第二個半英里花費了相同時間，第三個四分之一與最後一個四分之一使用時間完全相同。道博森先生透過這些觀察，結果發現了兩隻驢子跑同樣距離所需要的時間。親愛的讀者，你能算出答案嗎？

45.聰明的老闆娘

難度指數：★★ 　　　 所用時間：（　　　）秒	答案見P.180

小路易與小湯尼去商店買醬油。路易拿著一個5斤裝的油桶，湯尼拿著一個4斤裝的油桶。但是，路易的媽媽只讓路易買4斤，湯尼的媽媽只讓湯尼買3斤。到了商店，老闆一聽就皺眉了。因為老闆家的醬油是一個圓柱狀的裝有30斤的油桶，雖然賣了8斤，但還有22斤呢！這時，老闆娘剛好回家。她一聽說，馬上就有了主意。你知道，老闆娘是怎麼做的嗎？

20 7
3 4 1 6 9
5 8 9

數學遊戲

第 5 章 數字趣題

46.「藏」起來的啤酒桶

| 難度指數：★★　　　所用時間：（　　）秒 | 答案見P.180 |

傑克遜是一家酒店的老闆，週末他去市場買了奇數桶的葡萄酒和一桶啤酒。如下圖所示，數字表示每桶裝的加侖數。回到家後，他賣了一些葡萄酒給顧客凱瑞，又賣了兩倍數量的葡萄酒給另一位顧客丹尼，然後把啤酒留給自己。

現在的問題是，請讀者指出哪一桶裝的是啤酒？當然，傑克遜賣的酒就是他買的，也沒有在酒中摻假。

47.歌廳老闆的妙招

| 難度指數：★★★　　　所用時間：（　　）秒 | 答案見P.180 |

有一個名叫無極的歌廳，裡面有無限多個包廂，無論來客多少，無極歌廳的經理都能給新來的客人安排包廂：只要簡單地把1號包廂的客人移到2號，2號包廂的客人移到3號，3號包廂的客人移到4號，以此類推。把所有的客人都用此方法安置好後，你就可以把新來的客人安排在1號包廂。意外的是，有一天來了一批前來娛樂的客人，也是來了無限個客人。無極歌廳已經有了無限多個客人，假如你是無極歌廳的經理，你該如何安排這些新來的客人呢？

48.很簡單的算術題

答案見P.180

難度指數：★★★★	所用時間：()秒

如果你有時間，現在來做做下面這些簡單的題目吧！要求填上運算符號，使等式成立，並且所列數字位置不能移動也不能相並。

（1）1 2 3＝1
（2）1 2 3 4＝1
（3）1 2 3 4 5＝1
（4）1 2 3 4 5 6＝1
（5）1 2 3 4 5 6 7 ＝1
（6）1 2 3 4 5 6 7 8＝

49.魔術方陣

答案見P.181

難度指數：★★	所用時間：()秒

6	7	2
1	5	9
8	3	4

圖中的數字，縱、橫或斜向相加均為15。如7、5、3相加，6、1、8相加，6、5、4相加……都得15。這就是所謂的魔術方陣。現在想做一個和數為16的魔術方陣，要求方陣中的9個數字全不相同，你能試一下嗎？

50.奇數和偶數

| 難度指數：★★★★★　　所用時間：（　　　　）秒 | 答案見P.181 |

奇數1、3、5、7、9，加起來是25；偶數2、4、6、8，加起來是20。排列這些數字使奇數和偶數加起來相等。綜合，不當的分數，或者重複十進位都是不允許的。

51.你肯定會的填數題

| 難度指數：★★★★　所用時間：（　　　　）秒 | 答案見P.181 |

如果你有興趣，請在下圖圈中填上1～9的自然數，使4個數相加為17、20或23。你肯定能做到。

52.三組數字

難度指數：★★★★★ 所用時間：（ ）秒	答案見P.181

對三組2位數、3位數和4位數，這9個數進行排列，使前兩個數相乘等於第三個數。例如：$12 \times 483 = 5,796$。現在，包括1位數、4位數和4位數這種情況，例如$4 \times 1,738 = 6,952$。你能夠找出這兩種情況所有可能的解答嗎？

53・相互調換

難度指數：★★ 所用時間：（ ）秒	答案見P.181

仔細觀察，在下面這個方塊當中，沒有一條水平、垂直或對角線的數字之和等於34。但是，僅僅透過將方塊中的兩個數字相互調換，你就可以改變這個表格，使每一條水平、垂直或對角線的數字之和都等於34。

請問：該怎麼移動才能得到答案呢？

4	14	8	1
9	16	6	12
5	11	10	15
7	2	3	13

54.籌碼問題

| 難度指數：★★★★★　所用時間：（　　　）秒 | 答案見P.181 |

傑克有9個籌碼，每一個代表9個數字中的一個1、2、3、4、5、6、7、8、9。現在把它們分成兩組，如圖所示，組成兩個數相乘，而且，這兩個相乘的積是一樣的。比如：158乘以23等於3634，79乘以46也等於3634。現在傑克的問題是，請重新排列這些籌碼得出盡可能大的得數。排列的最佳方法是什麼？記住，每組相乘的積必須是相同的，必須包括一種情況是3個籌碼乘以2個籌碼，另一種情況是2個籌碼乘以2個籌碼，就像現在的一樣。

55.數字乘法

| 難度指數：★★★★★　所用時間：（　　　）秒 | 答案見P.182 |

這裡有另一個關於9個數（不包括0）的有趣題目。透過使用每個數一次且僅有一次，我們能組成兩個相乘數，並且得出相同的積。這樣會有很多方法，例如，7 × 658 和 14× 329使用了一次所有的數字，並且每種情況下的積是相同的，即4606。現在，你會發現得數中所有的數位之和是16，這既不是可以得出的最大數，也不是最小數。你能找出得出相同的得數，其包含的數字之和是最小的解答嗎？那麼，最小得數的解答是什麼呢？

56.小丑的難題

| 難度指數：★★★★★　所用時間：（　　　）秒 | 答案見P.182 |

在圖示中，小丑站成一個表示乘號的姿勢。他在表示一個奇怪的事實：15×93的積是1395，正好是這四個數字的不同組合。問題是，請任意找出四個數字（完全不同的）同樣對它們進行組合，小丑一邊的數字和另一邊的數字進行相乘，得出的積應當還是相同的幾個數字。能達到這種結果的方法非常少，你能找出所有的情況嗎？你可以在小丑的兩邊各放一個兩位元數，就像圖示中顯示的一樣，也可以在一邊放一個1位數，在另一邊放一個3位數。如果我們只用3個數字而不是4個數字，只有以下幾種可能：3×51等於153，6×21等於126。

57.奇怪的乘法

難度指數：★★★★★　所用時間：（　　　）秒　　　答案見P.182

尼克松教授最近發現一個有趣的問題：如果用3乘以51,249,876
（這樣就用了所有的9個數字，而且只用一次），然後就能夠得出
153,749,628（再次包含了所有的9個數字，而且只用一次）。同樣，
如果用9乘以16,583,742結果得到149,253,678，每種情況下9個數位
都用到了。現在的問題是：用6作為你的乘數，排列其他剩餘的8個數
字，然後進行相乘得到的積包含所有的9個數字。你會發現很難算出
來，但是，確實可以做到，請嘗試一下吧！

58.難解的錢數

難度指數：★★★★★　所用時間：（　　　）秒　　　答案見P.182

如果寫一個錢數總金額987英鎊，5先令和4又1/2便士，並且把這些數
字加起來，總和為36。在總數或者相加上沒有數位被使用兩次。這是
滿足條件可能的最大總額。

現在，請找出可能的最小總額，其中英鎊、先令、便士都必須被表
示。你不需要使用多於9個數位的數，但是任何數字都不能重複使用，
也不能使用零。

59.數字平方數

| 難度指數：★★★★★ 所用時間：（　　　）秒 | 答案見P.183 |

這裡有9個數字的排列組成了四個平方數：

9，81，324，576

現在，你能夠把它們所有的數字放在一次組成一個平方數嗎？（1）最小的可能數是多少？（2）最大的可能數是多少？

60.布朗先生的考題

| 難度指數：★★★★ 所用時間：（　　　）秒 | 答案見P.183 |

布朗先生給他的學生出了道難題，：

1 2 3 4 5 6 7 8 9 = 100

在上面9個數字之間放置數位記號，然後得出結果100。

當然，不能改變現在數字的排列順序。

要求：使用（1）最少的符號；（2）最少的分號，或者小數點，更確切地說，有必要使用盡可能少的符號，並且這些符號都是最簡單的形式。加號和乘號（＋ 和 ×）各算兩筆，減號（—）算一筆，除號（÷）算三筆等等。

61.教授的教學新招

難度指數：★★★　　　所用時間：（　　　）秒	答案見P.183

在圖中，我們可以看到瑞克布賴恩教授正在給同學們演示一道數學趣題，他經常以此來活躍課堂氣氛。他相信透過這種教學方式，可以抓住學生們的注意力，並激發他們的創造性。在圖中他顯示如何透過簡單的運算符號使4個5得出100。請問，現在透過運算符號來排列4個7（不多不少），你如何得出100？如果我們是使用4個9的話，我們會馬上寫下99+9/9，但是4個7就要求更多智慧了。你能發現這個小竅門嗎？

20 7
31 24 6 9
3 5 8 6 9

數學遊戲

第 6 章　各種算術和代數題

62.湯姆家的月曆

難度指數：★★ 　　　所用時間：（ 　　　）秒	答案見P.184

湯姆家有一本1986年的月曆，其中1月31日是星期三。請問，1月份這頁，月曆上的空格共有幾個？

另外，在1986年月曆中3月份和5月份兩頁中，分別用3和5能除得盡的數各有多少？

63.滾球遊戲

難度指數：★★★ 　　　所用時間：（ 　　　）秒	答案見P.184

兩個小球從一矩形的同一點出發，沿矩形的邊滾動，一個在矩形的內部，一個在矩形的外部，直到它們最終都回到起點。如果矩形的高是小球周長的2倍，而矩形的寬是它的高的2倍，那麼從起點出發回到終點，兩個小球各轉了幾圈？

64.吉米的愛好

| 難度指數：★★ 　　　所用時間：（　　　）秒 | 答案見P.184 |

吉米買了一本童話書，內容很精彩，還有彩頁。吉米有一個習慣，就是喜歡收藏圖片。所以凡是彩頁，吉米都要把它們剪下來。這本書共250頁。吉米因為人小，所以他把這個任務交給他的爸爸。吉米告訴爸爸：把第5頁到第16頁剪下來，然後把第26頁到第37頁剪下來，吉米的爸爸按照吉米的要求，把彩頁剪了下來。請問，這本童話書還剩多少頁？

65.小動物的樂園

| 難度指數：★★★★ 所用時間：（　　　）秒 | 答案見P.184 |

丹尼老人後院養了很多小動物，現在有100公尺長的柵欄，想用它們來圍起一塊封閉的場地，供一些動物在其中嬉戲。由於柵欄片的構造所限，圍起的場地必須是一個長方形，但是想為寵物們提供盡可能大的空間。讀者們，你能幫忙算算，圍起場地的外形尺寸是多少？它的面積是多少？

66.奇怪的現象

難度指數：★★　　　所用時間：（　　　）秒	答案見P.185

在一所大學裡的一個班裡，有一個非常奇怪的現象，就是老師要求學生跟學生見面或者跟老師見面都要鞠躬問好，特別是早晨。學校的女生人數是男生人數的兩倍，每個女生都要向其他每個女生、每個男生和老師鞠躬。每個男生都要向其他每個女生、每個男生和老師鞠躬。每天早上在這個模範大學裡，總共要鞠900個躬。現在你能正確說出這個班裡有多少男生嗎？如果你不是非常仔細，你就可能從你的計算中得出一個不定的數。

67. 33顆珍珠的價值

難度指數：★★★★　所用時間：（　　　）秒	答案見P.185

在一次家庭聚會上泰迪給大家出了一道有趣的數學題：「我認識的一位元先生，他有一串三十三顆珍珠。中間的一顆在所有珍珠中是最大、最好的，其他的都是經過挑選，然後進行排列，按照從一端開始，每個連續的珍珠都比前一個要貴100英鎊，直到大珍珠的右邊。從另一端開始按照150英鎊遞增，直到那顆大珍珠。整串珍珠價值65000英鎊。請問大珍珠的價值是多少？」

68.他得挖多深的洞？

| 難度指數：★★★　　所用時間：（　　　）秒 | 答案見P.185 |

瑞克布賴恩教授在郊外散步時，偶然遇到一個工人在挖一個很深的洞。

「早安，」教授說：「這個洞你挖得多深了？」

「猜猜，」工人回答道：「我的身高是5英尺10英寸。」

教授問：「你還要挖多深？」

工人說：「還要再挖兩倍深，到那時，我的頭離地面的距離就是現在的兩倍。」

瑞克布賴恩教授又問：「那麼你能告訴我，完成時這個洞有多深呢？」

69.惱人的雇工

| 難度指數：★★★　　所用時間：（　　　）秒 | 答案見P.185 |

農民湯普金斯有5捆乾草，他告訴他的雇工霍奇在發送給客戶之前，先進行稱重。這個愚蠢的傢伙每次都稱兩捆，然後告訴主人最後稱重的磅數是110, 112, 113, 114, 115, 116, 117, 118, 120 和 121。可是現在的問題是：農民湯普金斯怎麼才能算出每捆稱重的重量？首先讀者可能會想到它應該問「哪一對是哪一對」等等，但是那樣非常沒有必要。你能找出5捆正確的重量嗎？

70.霧中的古賓斯先生

| 難度指數：★★　　　所用時間：（　　　）秒 | 答案見P.186 |

古賓斯先生是一位勤奮的商人，但他的視力不是很好，所以經常在倫敦的大霧中感到非常不方便。電燈碰巧壞了，現在他不得不用兩支蠟燭來處理。他的職員告訴他，雖然兩支蠟燭的長度一樣，但是一支可以燃燒4個小時，另外一支卻可以燃燒5個小時。工作一會兒後，這裡霧開始消散了，他就熄滅了兩支蠟燭，這時，他注意到其中一支蠟燭剩餘的長度正好是它左邊另外一支的4倍。

當那天晚上非常喜歡智力遊戲的古賓斯先生回到家時，他自言自語：「以我的能力，應該可能計算出來那兩支蠟燭今天燃燒了多久時間。我會做做看的。」但是仔細一算，他發現自己進入了一個比大霧還要糟糕的迷霧中。你能幫助他解決現在的局面嗎？蠟燭燃燒了多長時間？

71.兩個刷漆人

難度指數：★★	所用時間：（　　　）秒	答案見P.186

提姆・默菲和帕特・多諾萬受雇於當地政府機關，為某街道上的燈柱上油漆。提姆起的很早，第一個到達工作地點，當帕特到達時，他已經給南邊的三根燈柱上了油漆了，但帕特指出，提姆承包的應該是北邊的。所以提姆就到北邊重新開始，帕特在南邊繼續剛才的工作。當帕特完成他那邊後，他走到街對面為提姆漆了六根燈柱，然後所有的工作就都做完了。因為，街道兩邊的燈柱數量是一樣的，現在的問題是：提姆・默菲和帕特・多諾萬哪個人漆的燈柱多，多了多少？

72.陪審團的難題

難度指數：★★　　　所用時間：（　　　）秒	答案見P.186

在法庭的訊問中，被告律師說：「現在，警官，你說囚犯正好在你前面27步時，你開始追他的，是嗎？」

「是的，先生。」

「並且，你能發誓他跑8步，你就能跑5步嗎？」

「是這樣的，先生。」

「那麼，我問您，一名聰明的警官，如果是那樣的話，請您解釋一下你是如何抓到他的。」

「噢，你看，我的步幅很大，實際上我的兩步就等於囚犯的5步。如果您能算出來，你會發現我只要跑那麼幾步就能準確到達我抓到他的地點了。」

此時，陪審團主席要求花幾分鐘算出警官跑的步數。如果你有興趣也算算，警官要抓住小偷需要跑多少步吧！

73.參政會的麻煩

難度指數：★★　　　所用時間：（　　　）秒	答案見P.186

在最近一次主張擴大參政權的會議上，有個觀點引起了參議員們嚴重的不合，並導致了分裂，有一些成員甚至離開了會議。女議長說：「我採納一半的意見，但是那麼做，三分之二的人會退出。」

另一位成員說：「的確如此，但是如果我說服我的朋友，威爾德女士和克里斯汀・阿姆斯壯留下來，我們就只會失去半數的人。」

聰明的讀者，你能說出剛開始時，有多少人參加會議嗎？

74.奇怪的面試題

難度指數：★★★　　　所用時間：（　　　）秒	答案見P.186

有一家外商公司面試，發下來的考卷，共有6題腦筋急轉彎。讓50個面試者回答後，答對的共有202人次。已知每人至少答對2題，答對2題的5人，答對4題的9人，答對3題和5題的人數同樣多。6題全答對的人有幾個？

75.吝嗇鬼的金幣

難度指數：★★　　所用時間：（　　）秒	答案見P.186

一個吝嗇鬼打算在餓死之前把他存的5元、10元、20元的金幣收集起來，分裝在5個大小一樣的袋子裡，每個袋子裡的金幣個數不僅相等，而且每個袋子裡的每種金幣面值也相等。

這個吝嗇鬼有個特殊愛好，就是喜愛翻來覆去的清點他的金幣。有一回，他把金幣全部倒在桌子上，然後分成四堆，每一堆中幣值相同的金幣個數相同。之後，他又把每兩堆金幣和在一起，接著又把每堆混合後的金幣，分成了三小堆，每小堆中幣值相同的金幣數也都相同。你不妨幫吝嗇鬼算一下，他至少有多少金幣？

76.修道院趣題

難度指數：★★　　所用時間：（　　）秒	答案見P.186

在很久以前，有個英國約克郡人，他是當地修道院的院長，在給當地人分發玉米的時候遇到了一個難題：「如果100根的玉米分給100個人，每個男的得到3根玉米，每位婦女得到2根玉米，每個兒童得到半根玉米，那麼這裡有多少男人、婦女和兒童？」

現在，如果我們排除沒有婦女的情況，就有6種不同的正確答案。但是我們假設婦女的數量是男人的5倍，那麼正確答案是什麼？

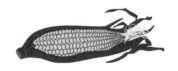

77.可憐的狗

難度指數：★★	所用時間：（　　　）秒	答案見P.187

有50戶人家，每家都有一隻狗。有一天警察通知，50隻狗當中有病狗，行為和正常狗不一樣。每人只能透過觀察別人家的狗來判斷自己家的狗是否生病，而不能看自己家的狗，如果判斷出自己家的狗病了，就必須當天一槍打死自己家的狗。結果，第一天沒有槍聲，第二天沒有槍聲，第三天開始一陣槍響，問：一共死了幾隻狗？

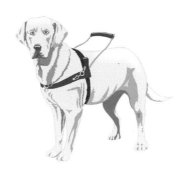

78.令人迷惑的遺囑

難度指數：★★	所用時間：（　　　）秒	答案見P.187

一位牧場主人去世後留下了一百英畝的土地，他在遺囑中吩咐要把這些土地分給他的三個兒子：阿爾佛雷德、本傑明和查爾斯，分別分給他們1/3、1/4和1/5。但是不幸的是最小的兒子查爾斯去世了，那麼，土地如何在阿爾佛雷德、本傑明之間進行公平的分配？

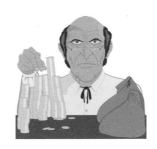

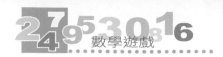

79.奇怪的數字

| 難度指數：★★★★　所用時間：（　　　　）秒 | 答案見P.187 |

不知道你們注意到沒有，數字48很奇怪，就是如果加上1之後，會得到一個平方數（49，7的平方），如果你在它的一半再加1後，也會得到一個平方數（25，5的平方）。現在有這種奇怪現象的數字不只一個，要找出三個盡可能小的數字一定是個非常有趣的題目。那麼，你知道這些數字是什麼？

80.相親相愛的數字

| 難度指數：★★★　　所用時間：（　　　　）秒 | 答案見P.187 |

羅密和耐克是一對朋友。那天正好是耐克的生日，羅密送給她事先做好的生日蛋糕。蛋糕上，寫著兩個很別致的金字：220和284。耐克心裡感到非常奇怪，於是她就問羅密：「這兩個數字，到底有什麼特殊涵義？」 羅密笑眯眯地答道：「它們是一對相親相愛的數字，『妳中有我，我中有妳』。」你知道他為什麼這樣說嗎？

81.書頁知多少

難度指數：★★　　　　所用時間：（　　　）秒	答案見P.187

在給一本書印書頁數時，一個機械標數器總共印了3001個單位數字。
你能否算出這本書到底有多少頁呢？

82.飛行員

難度指數：★★　　　　所用時間：（　　　）秒	答案見P.187

一個飛機試飛員非常自信，不管往哪裡飛行，所帶燃料總是剛好來回
路程。所以，他總是選擇最短的航線飛，而且往返航線要完全一致。
有一天他和往常一樣，帶著剛剛好的燃料就讓飛機起飛了，返回時又
沒有在同一航線上飛行。為他擔心的人們趕到機場問這是怎麼回事。
他平安歸來後，機箱裡的燃料也是剛剛用完。這種事可能嗎？

83.聰明的數學家農夫

| 難度指數：★★ | 所用時間：（ ）秒 | 答案見P.188 |

農夫朗莫非常精通算數，在當地很出名，被譽為「數學家農夫」，可是教堂裡新來的牧師對此並不知曉。一天在路上，牧師遇見了這位有名的農夫，牧師問他：「你一共有多少隻羊？」朗莫的回答讓牧師非常吃驚，「你可以把我的羊分成兩組不同的部分，結果兩組數之間的差距等於兩組數平方的差距。或許，牧師先生您自己會算出這個數字。」

讀者能夠說出農夫有多少隻羊嗎？假設他只有20隻羊，把牠們分成兩部分，12和8。現在，平方之間的差是：144－64＝80。所以不是正確回答案，因為很明顯，4和80是不一樣的。如果你能正確地算出，你就會知道農夫朗莫有多少隻羊了。

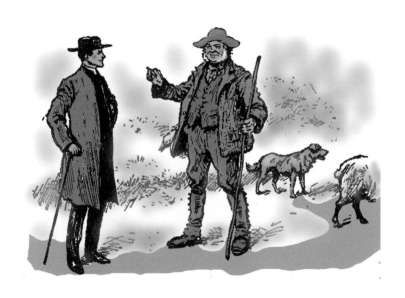

84.正還是反

難度指數：★★★　　所用時間：（　　　）秒　　　　答案見P.188

克魯克斯是一個賭鬼，最近在古德伍德公園附近舉行的賽馬會上對一位朋友說，「我和你用擲硬幣賭我口袋裡一半的錢，正面我贏，反面我輸。」後來硬幣擲了，錢也給了。他一次次地繼續這種遊戲，每次都賭他一半的錢。現在不知道遊戲進行了多久，或者擲了多少次硬幣，但是我們知道，克魯克斯輸的次數和贏得次數一樣。那麼問題是：在這場冒險中，克魯克斯是贏了還是輸了？

85.律師的難題

難度指數：★★　　所用時間：（　　　）秒　　　　答案見P.188

「我的一位當事人，」一位律師說：「當他妻子將要臨盆時，他已經奄奄一息了。我已經草擬了他的遺囑，他把2/3的財產留給他的兒子（如果孩子正好是男孩的話），並把1/3的財產留給了母親。但是如果孩子是女孩的話，財產的2/3會歸母親所有，另外1/3的財產是給女兒的。但事實上，在這位先生去世之後，妻子生了個雙胞胎一個男孩和一個女孩。這樣就引起了一個十分有趣的問題。財產要怎麼才能公正地在三個人之間分配，才能最符合死者的遺囑意願？」你能幫這位律師算算嗎？

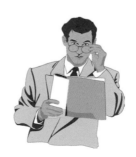

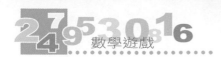

86.1英里平方和1平方英里

| 難度指數：★★　　　所用時間：（　　　）秒 | 答案見P.188 |

一個地主對另一個地主說：「我的財產正好是1英里平方的一塊地。」

另一人答案：「真奇怪，我的是1平方英里。」

「那麼，就沒有區別嗎？」

請問它們之間有區別嗎？

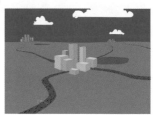

87.磚的問題

| 難度指數：★★　　　所用時間：（　　　）秒 | 答案見P.188 |

假使一塊磚和3/4塊磚再加3/4磅正好在天平上取得平衡。試問：一塊磚的重量是多少？

88.聰明的司機

| 難度指數：★★　　　所用時間：（　　　）秒 | 答案見P.188 |

司機家裡存放了一些白酒。有一天，一個鄰居過來買酒。但是，司機家裡沒有秤，只有一個能裝5斤與3斤的酒瓶。但是，鄰居只要買4斤。你能替司機想出一個辦法，賣給鄰居4斤白酒嗎？

89.中國的車牌照

難度指數：★★ 所用時間：（　　　）秒	答案見P.189

在中國，汽車的牌照一般是這樣的：吉‧B12345，吉代表一個省份的簡稱，B代表26個字母中的其中一個，12345分別代表10個數字中的5個。那麼，假如現在一個省份只能用一個簡稱，條件只按上述所說的，中國應該可以辦多少個牌照？

90.小約翰買線

難度指數：★★ 所用時間：（　　　）秒	答案見P.189

媽媽讓小約翰去幫她買東西，「請給我三股絲線，四股絨線。」小約翰拿出31美分，往櫃檯上一放。老闆去拿商品時，小約翰喊了起來：「我改變主意了，現在我想要四股絲線，三股絨線。」「那樣的話，你的錢就差一美分了。」店主一面把東西放在櫃檯上，一面回答。「不，不！」小約翰拿起商品。飛快地跑出店外，「你才少我一美分呢！」如果老闆說得沒錯，試問：一股絲線和一股絨線，各值幾美分？

91.乾洗店的故事

| 難度指數：★★★　　所用時間：（　　　）秒 | 答案見P.189 |

傑克和路易把他們髒的領帶與袖套，總共30件，拿到一家洗衣店裡去洗滌。幾天之後，傑克從洗衣店取回了一包送洗物，他發覺其中正好包括當初送洗的袖套的一半與領帶的三分之一，他為此付出洗滌費27美分。已知4只袖套和5條領帶洗滌費用相等。試問：傑克把剩下的送洗物全部取回時，他要支付多少洗滌費？

92.分配魚利

| 難度指數：★★★★　　所用時間：（　　　）秒 | 答案見P.189 |

5個男孩（我們將稱之為A、B、C、D、E）有一天出去釣魚，A與B共釣到14條魚，B與C釣到20條魚，C與D釣到18條，D與E釣到12條，而A、E兩人，每人釣到的魚的數量一樣多。5位孩子用下列辦法瓜分他們的戰利品。C把他釣到的魚和B、D兩人的合在一起，然後大家各取三分之一。別的孩子們也一樣，也就是每個孩子和他的左、右兩位夥伴把他們的捕撈所得合在一起，等分為三份，再各取其一。D和C、E聯合，E和D、A聯合，A和E、B聯合，B和A、C聯合。奇妙的是，在這五次聯合後再分配的情況下，每次都能等分成三份，都不需要把一條魚再分割成分數。過程結束時，5個孩子分到手的魚都一樣多。你能不能說出，開始時每個孩子各自釣到了多少條魚？

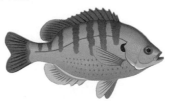

93.西班牙守財奴

難度指數：★★★★★　所用時間：（　　　）秒　　　答案見P.189

從前在新卡斯蒂利亞的一個小鎮上，住著一位有名的守財奴，名叫曼紐爾。他對算數題的強烈熱情猶如對金錢的熱愛。他的愛好就是通常會自己給自己出題，然後享受解答出問題的樂趣。不幸的是，當在西班牙政府為進行「西班牙洋蔥是國家頹廢的原因」而收集資料時，這些題目很少能夠倖存，其中有一道趣味題：

每個盒子裡有不同數量的金幣。最上面盒子裡面的金幣數與中間盒子裡面的金幣數的差，等於中間盒子裡面的金幣數與底部盒子裡面的金幣數的差。並且，如果任意兩個相加可以得到一個平方數。請問，三個盒子任意一個盒子裡的最少金幣數是多少？

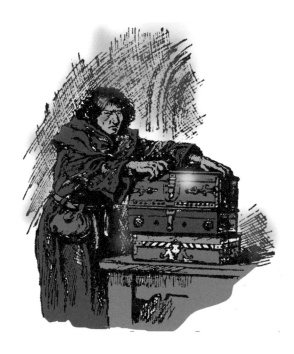

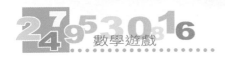
94.石匠的難題

| 難度指數：★★★★　所用時間：（　　　）秒 | 答案見P.189 |

有個石匠在他的院子裡有很多石頭，而且所有的石頭的尺寸都一樣。他有一些非常奇怪的小想法，其中一個就是把這些石塊堆成許多立方體，而且任何兩個立方體都不能有相同的石塊數。他自己發現（在數學界非常知名的一個事實）如果他把所有塊數按照順序進行排列，從1塊開始，他總是把地上的石塊組成一個平方數。讀者非常清楚，因為一塊就是一個平方數，1 + 8 = 9是一個平方數，1 +8 + 27 = 36是一個平方數，1 + 8 + 27 + 64 = 100是一個平方數…等等。事實上，從一開始，任何數量連續的立方數的和，都是一個平方數。

有一天，有位紳士來到石匠的院子，給石匠開一個價，問他是否能夠提供給他一個連續數的立方堆，並且所有石堆的數量的和會得出一個平方數，但是這位買主堅持要大於3堆的數，並且拒絕只拿一塊，因為有一點瑕疵。那麼石匠必須提供的石塊的最小塊數是多少？

95 · 找出埃達的姓

| 難度指數：★★★★　所用時間：（　　　）秒 | 答案見P.189 |

五位女士帶著他們的女兒來到同一家商店買布，她們一共10個人，每個人買的布的英尺數都等於每英尺的法新數。每位母親比她們的女兒花的錢多8先令5 1/4便士。羅伯遜夫人比艾旺斯夫人多花了6先令，艾旺斯夫人花的是瓊斯夫人的1/4，史密斯夫人花的最多，布朗夫人比貝絲多買了16碼，安妮比瑪麗多買了16碼，比艾米麗多花了3鎊8便士。另一個女孩的名字是埃達。請問，埃達的姓氏是什麼？

20 20 7 6 0
3 7
5 8 6 9

數學遊戲

第 7 章 希臘式十字架趣題

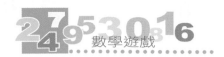

96.魔術十字架

難度指數：★★★★　　所用時間：（　　　）秒	答案見P.190

把希臘式十字架分成5片，然後組成兩個十字架，兩個都是同樣尺寸。
這道題的答案非常有趣，你也來動手試一試吧！

97.摺疊的十字架

難度指數：★★★★　　所用時間：（　　　）秒	答案見P.190

把紙剪成一個十字架，然後用直線對摺，用剪刀剪成4塊，就能組成一
個正方形。

20 07
3 1 24 7 6 9
3 5 8 6
5 8 9

數學遊戲

第 **8** 章　各種各樣切割難題

98.挪火柴

難度指數：★★★　　所用時間：（　　　）秒	答案見P.190

下圖是由17根長短相等火柴擺出的兩個等邊三角形，想想看，你能移動其中的3根火柴，把它變成4個等邊三角形嗎？

99.一個容易解開的謎

難度指數：★★　　所用時間：（　　　）秒	答案見P.191

首先，用紙或者紙板剪出一塊如圖所示的形狀。馬上就能看出來，這樣的比例只不過是一個正方形貼到另外一個相似的對角分開的半個正方形上。題目是，切成4塊，每塊尺寸和形狀都完全一樣。

100.一個簡單的正方形題

難度指數：★★　　　　所用時間：（　　　）秒	答案見P.191

如果你拿一個矩形的紙板，長是寬的兩倍，然後沿對角線切開，如圖所示，你就會有兩片。問題是，用5片這樣相同尺寸的紙板來組成一個正方形。一個要切成兩片，但是另外4個一定要保持完整。

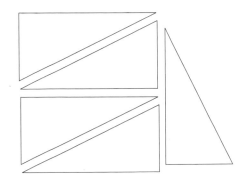

101.巧克力正方形

難度指數：★★★★　　所用時間：（　　　）秒	答案見P.191

這裡有一塊巧克力，被幾條斷線切割了，因此很容易就分出了20塊。在紙或紙板上，複製這塊巧克力形狀，然後把它剪成9塊，然後組成4塊正方形，每塊面積完全一樣。

102.工匠的難題

| 難度指數：★★★★　所用時間：（　　　）秒 | 答案見P.191 |

有個工匠有兩塊木頭，形狀和相關比例如圖表中所示。他想把木塊切成幾塊，可以很合適的組合在一起，然後可以組成一個正方形的桌面，但是不能浪費任何材料。他應該怎麼做呢？沒有必要去測量，因為如果是較小的塊（半個正方形）被做的大一些或者小一些，都不會影響解答的方法。

103.該怎麼來組合

| 難度指數：★★★★★　所用時間：（　　　）秒 | 答案見P.192 |

這裡有一個小裁剪難題。有一片紙，測量結果是5×1英寸，把這條剪成5片，剛好可以組成一個正方形，如圖所示。現在有一個有趣的問題就是：如何用4片紙來組成一個正方形？

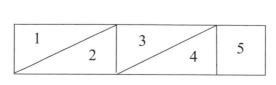

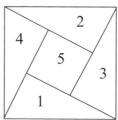

104.霍伯森夫人的地毯

| 難度指數：★★★　　所用時間：（　　）秒 | 答案見P.192 |

霍伯森夫人的兒子玩火不小心燒壞一塊漂亮地毯的兩個角。現在燒壞的角被剪掉了，其外形和比例如圖所示。霍伯森夫人是如何把地毯剪成最少的塊數，然後組成一個完整的正方形地毯？可以看出地毯的比例是36 × 27（單位是英寸還是碼都沒有關係），被剪掉的每塊尺寸是12 × 6。

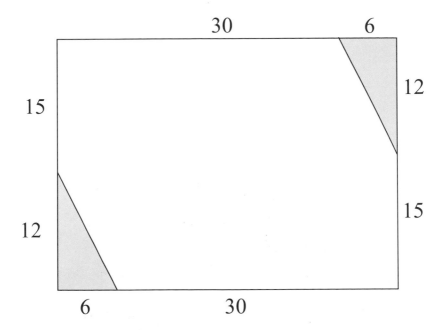

105.切開的三角形

| 難度指數：★★★　　所用時間：（　　　）秒 | 答案見P.193 |

如圖所示：紳士正在向他的朋友們用圖解釋問題，他簡單地剪出一個等邊三角形紙片——一個每個邊的長度都一樣的三角形。他已經用某種方法把它切成5片，可以非常合適的組合在一起，然後組成兩個或者三個比較小的等邊三角形，每種情況所有的材料都要用上。你知道他是怎麼剪的嗎？

記住，當你剪成5塊時，你必須能夠按照要求把它們合適的組合一起後變成一個，或2個或3個三角形，所有的三角形都必須是等邊的。

106.伊麗莎白・羅斯之謎

| 難度指數：★★★　　　所用時間：（　　　）秒 | 答案見P.193 |

有個記者請愛頓教授幫他解答一個古老的謎題，因為費城的一位名叫伊麗莎白・羅斯的名人要把這個謎題展示給喬治・華盛頓。這道謎題是：摺疊一張紙，然後可以用剪刀剪出一個象徵自由的五星。請你拿出一張圓形的紙，摺疊後，你就可以用剪刀一下就剪出一個完整的五角星，馬上來試試吧！

107.地主的柵欄

| 難度指數：★★★　　　所用時間：（　　　）秒 | 答案見P.194 |

圖示中，一個地主正在諮詢他的管家一個困惑的難題。他想對他的一塊地做一些改造。那塊地裡有11棵樹，他想用直的柵欄把這塊地分成11塊，這樣每塊地裡都有一棵樹作為他的牛的避身處。那麼，他要怎麼分才可以用到最可能少的柵欄？用鉛筆畫直線，直到分出11塊地（不能多），然後看看你需要多少柵欄。當然，柵欄是可以互相交叉的。

108.巫師的貓

難度指數：★★　　　　　所用時間：（　　　）秒	答案見P.194

有個巫師放了10隻貓在一個魔法圈中，如圖所示，然後巫師對這些貓進行催眠，使牠們都保持原地不動。然後巫師在大圓圈裡面畫了三個圓，這樣不穿過魔法圈，貓和貓之間就無法接近了。請讀者試著畫三個圈，以使每隻貓都有牠們自己的圈，不穿過魔法圈的話，貓和貓之間就無法靠近。

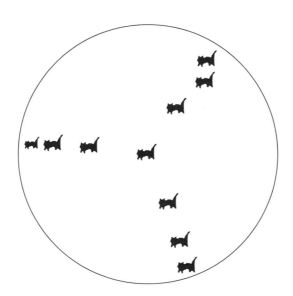

2 0 1 7 6

3 2 4 9

5 8 6 9

數學遊戲

第9章 拼湊趣題

109.漂亮的墊子套

難度指數：★★　　　　所用時間：（　　　）秒	答案見P.194

如圖所示有一方錦緞，瑪麗的媽媽希望將它裁成4塊，其中2塊就可以做成一塊很漂亮的坐墊，而其他2塊可以做成另一塊漂亮的坐墊。她要怎麼辦呢？當然，這位太太只好沿邊剪下，分成25個小方格，不論材料上的設計如何，圖案必須完全一致。只有一種辦法可以達到這個目的，你能找到嗎？

110.旗幟之迷

| 難度指數：★★ 　　　所用時間：（　　）秒 | 答案見P.194 |

尼克太太有一塊漂亮的方布，上面是兩隻獅子，下圖便是這塊布的複製品，只是縮小了比例。她希望將布匹裁剪開來再重新縫合，然後構成兩塊各有一隻獅子的旗幟。但是尼克太太士發現這樣就只能剪成4塊。她該怎麼做才合適呢？當然，要將英國的雄獅剪成兩半是不可饒恕的觸犯，所以必須小心不碰到兩隻獅子的任何部分。要提醒讀者的是，不能將布匹「翻轉」，不能浪費一丁點布。如果要動手做的話，這其實是件很容易的裁剪題。記住，這兩塊旗幟必須是正方形，不過大小可以不一樣。

111.溫馨的聖誕禮物

| 難度指數：★★★　　所用時間：（　　　）秒 | 答案見P.195 |

當斯邁里太太從她的六個外孫女那裡收到了一張非常漂亮的手工縫製的棉被作為聖誕禮物時，她臉上露出了真摯的笑容。這張被子是由絲綢織成的小方布匹縫合的，它們大小一樣，被子的每邊有 14個這樣的方布。

很顯然，由196塊布組成了這張被子。六個孫女每人完成了一部分工作，她們各自縫了一個大方塊（但大小不一樣），但為了要將其組成一張被子，其中一位做的布必須拆成3大塊。你能說出這項工作是如何進行的嗎？當然，沒有哪個部分能夠翻轉。

112.分割麻膠版畫

| 難度指數：★★★★　所用時間：（　　　）秒 | 答案見P.194 |

如圖向我們展示了分成兩部分的版畫，棋子圖案只有一面有並且不能翻轉。題目是如何將這兩部分再分成4塊，重新組合構成一個10 × 10的正方形，而圖案要完全相接，必須從大一點的部分中要盡可能少的剪下一部分。

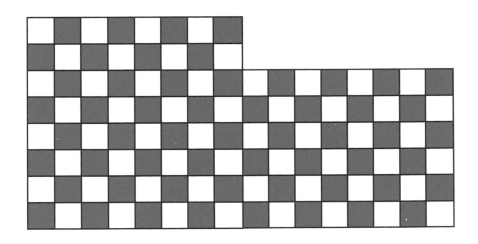

113.油布難題

難度指數：★★★★　所用時間：（　　　）秒　　　　答案見P.195

你能將這塊油布剪成4塊，使其重新組合成一個正方形嗎？當然，要沿邊線剪下。

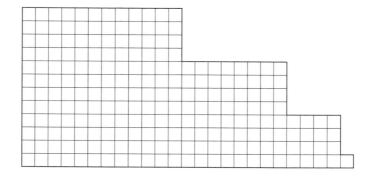

數學遊戲

114.難分的遺產

難度指數：★★★　　所用時間：（　　　）秒　　　答案見P.196

如圖所示，卡斯卡先生擁有一塊土地，呈正方形。卡斯卡先生去世後，他將一部分遺產留給自己的妻子，即圖中所示的陰影部分。剩下的要公平地分給他的4個兒子，所以四人繼承的土地不但要面積相同，還要形狀相同，他們是如何做到的呢？在這塊地中央有一口井，用黑點表示，其中本傑明、查理和戴維三個兒子抱怨說這種分法不「公正」，因為老大阿爾福雷德方便使用那口井，而他們只有穿越兄弟們的土地才能到達。現在的問題就是，如何才能使4人分得的土地面積和大小形狀都一樣，又方便用井，而不用穿越別人的土地呢？

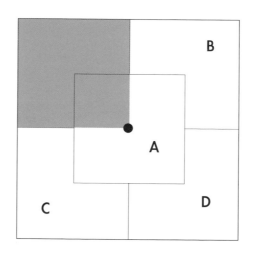

115.難倒教授的趣題

| 難度指數：★★　　　所用時間：（　　　）秒 | 答案見P.196 |

奧尼爾教授的學生給他出了一道幾何題，他費了好幾天的工夫才得到答案。題目是這樣的：

如圖所示，兩塊木板，它們以鳩尾楔頭牢牢地連接在一起，另外兩個看不見的垂直平面與圖中所示的完全一樣。這兩塊木頭是如何銜接的呢？

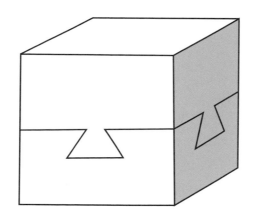

116.畫螺旋線

難度指數：★★　　　　所用時間：（　　　）秒	答案見P.196

如果水平地拿著一張紙，當你快速轉動並從旋轉的中心點看去時就覺得出現了一個螺旋。也許很多讀者對這一視覺上的幻象都非常熟悉。但是這個題目是：我們如何才能只用一支圓規和一張紙就精確地描繪出這個螺旋形，如圖所示。這種情況下你會怎麼做呢？

117.繪製橢圓的秘密

難度指數：★★	所用時間：（　　　）秒	答案見P.197

你能用圓規一次畫出一個漂亮的橢圓嗎？相信當你知道答案時就會發現這是世界上最簡單的事。

118.石匠的尷尬

難度指數：★★★	所用時間：（　　　）秒	答案見P.197

有一個石匠答應別人去打一塊圓石，用來做建築裝飾用，這時出現了一個聰明的學生。

「來看看，」石匠說道，「聰明的年輕人，你能告訴我這是怎麼回事嗎？如果我將這塊石頭放在水平地面上，它周圍能放多少塊相同大小的石頭呢（也放在地上）？且每一塊都要與之相接觸。」

這個聰明的男孩迅速地給出了正確答案，他又給石匠出了道題目：

「如果這石頭的表面積與體積數值剛好相等，那它的直徑是多少呢？」

可惜石匠沒有答出來。你能正確地回答石匠和男孩的問題嗎？

119.新月迷題

| 難度指數：★★★　　所用時間：（　　　）秒 | 答案見P.197 |

這裡有個簡單的幾何題：如圖所示，天空的新月是由兩段圓弧組成的。點C是大圓的圓點。B和D的寬是9英寸。E、F之間距離5英寸。求兩個圓的直徑。

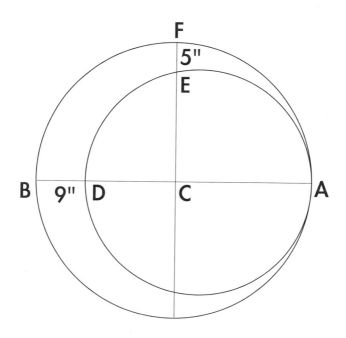

120.奇怪的牆

| 難度指數：★★★　　所用時間：（　　　）秒 | 答案見P.197 |

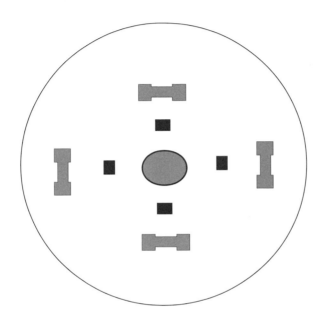

如圖所示，此處有個小湖，4個窮人圍著它蓋了各自的小茅屋。還有4個富人後來也在這裡蓋了大宅，他們希望獨佔這個湖，於是請了工人用最短的一面牆將小茅屋圍起來，但又可以讓4個富人通往小湖。這面牆應該怎麼建呢？

121.羊圈的欄杆

| 難度指數：★★★　　所用時間：（　　　）秒 | 答案見P.197 |

在英國數學史上，有這樣一道題：一個農夫有一圈籬笆，為了管理好自己的羊群，他想做一個合適的羊圈。而農夫現在有50根欄杆，只能圈100隻羊。假如他想再擴大些，圈兩倍於那麼多的羊，那麼他需要增加多少欄杆呢？

122.喬治的手杖

| 難度指數：★★　　所用時間：（　　　）秒 | 答案見P.198 |

喬治有8根手杖，其中4根剛好是另外4根的一半那麼長。他將每根都放在桌子上，於是圍成了3個正方形，且其面積相等。他是如何做到的呢？並且不得有露出的多餘部分。

123.圓錐迷題

難度指數：★★ 　　所用時間：（ 　　）秒	答案見P.198

羅娜有一個木頭圓錐，就像圖1所示。她該怎麼分割它，才能使之成為最大的圓柱呢？可以看到能將其分割成如圖2中所示的又長又細的樣子，也可以如圖3中的又短又粗。但它們都不是最大的。只要知道了其中的規則，連小學生也會很快得出答案的，你找到其中的規則了嗎？

124.一個新的火柴謎題

難度指數：★★★★ 　所用時間：（ 　　）秒	答案見P.198

在圖中，18根火柴擺成了兩個空間，其中一個是另一個的兩倍大。你能重新排列使：

1.形成2個四邊形，其中一個正好是另一個的3倍。

2.形成2個五邊形，其中一個也正好是

另一個的3倍嗎？

所有這18根火柴必須都使用上，兩個多
邊形狀必須互相分離，不能有漏缺，也
不能重複使用火柴。

125.6個羊圈

難度指數：★★	所用時間：（　　　）秒	答案見P.199

在圖中可以看到，有13根火柴，它們代表農夫的圍欄，這樣擺放時可以形成6個大小一樣的羊圈。現在，其中一根圍欄被偷走了，農夫想用剩下的12根圍成同樣大小的6個羊圈。他該怎麼辦呢？這12根火柴必須都用到，不能重複也不能漏缺。

數學遊戲

126.三條線連接

| 難度指數：★★　　　所用時間：（　　　）秒 | 答案見P.199 |

你能將由九個圈組成的正方形形狀（一排、二排、三排各三個）的圖形，用四條直線連在一起嗎？

127.魚塘如何擴建？

| 難度指數：★★★　　　所用時間：（　　　）秒 | 答案見P.199 |

一個正方形的魚塘。四個角上各有一根電線杆。現在要把魚塘擴大一倍，但是仍要保持正方形。在對電線杆不做任何改變的情況下，你有什麼好主意嗎？

128.種植園謎題

| 難度指數：★★★　　所用時間：（　　　）秒 | 答案見P.199 |

在城郊，格林的爸爸有一塊正方形的農場，裡面有49棵樹，但是，就像圖中所顯示的那樣，有4棵樹被砍倒搬走了。爸爸現在只想留下10棵樹，可是他要求這10棵樹要形成一個5條直線，每邊有4棵。那麼，請問聰明的讀者們，他應該保留哪10棵呢？

129. 21棵樹

難度指數：★★★　　所用時間：（　　　）秒	答案見P.199

麥克家買了一棟新別墅，麥克爸爸打算在花園中種21棵樹，使其形成一個12條直線，每條直線上有5棵樹。可是在具體方案上，他和爸爸都被難住了。現在，你能給他提供一個合適的方案以滿足這個要求嗎？

130.緬甸人的農場

難度指數：★★★★　　所用時間：（　　　）秒	答案見P.200

試想如果你有一個大農場，裡面有49棵樹，形成了如圖中的正方形，你想知道在砍掉其中27棵後，剩下的22棵如果每條在線種植4棵的話，可以最多排列成多少條直線嗎？當然每條在線的樹也不能超過4棵。

20 7
3 1 4 6 9
5 8

數學遊戲

第 **12** 章 移動問題

131.聰明青蛙連環跳

難度指數：★★★　　所用時間：（　　　）秒	答案見P.200

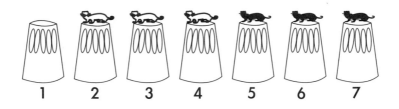

馬戲團有6隻非常聰明又可愛的青蛙，今天牠們將表演最拿手的空間互換跳躍。如圖所示，把青蛙全部放在玻璃酒杯上時，要求是牠們必須透過在最左端的空杯子（1號杯子）來換位，使三隻黑色的在左邊，白色的在右邊。牠們可以先跳進下一個空杯子，或越過一隻或兩隻青蛙跳到下一個空杯子上；或者向任一方向跳躍，一隻青蛙可以越過同色的青蛙或不同色的青蛙，也可以同時越過兩種顏色的青蛙。親愛的讀者，你能演示牠們是如何圓滿完成這個任務的嗎？

132.跳躍的籌碼

| 難度指數：★★　　　所用時間：（　　　）秒 | 答案見P.200 |

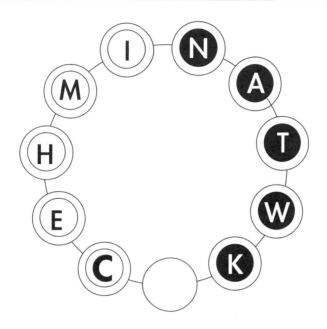

在圖中，一個圓圈中有十一個圓盤。其中五個放入黑色字母的白色籌碼，如圖，還有五個放入白色字母的黑色籌碼。底部的圓盤空著。從空圓盤開始，要求將籌碼排序，最後按順時針方向拼出單字「Twickenham」，並且空圓盤仍在原位置上。黑色籌碼以順時針方向移動，而白色籌碼以逆時針方向移動。籌碼可以跳過與其顏色相反的籌碼，而到達下一個空圓盤。所以，如果首先從K開始，那麼C可以跳過K。若接著K移向E，下一步就可以是W跳過C…等等。這個謎題可以透過二十六步解決。記住，一個籌碼不能跳過同一顏色的籌碼。

133.字母積木謎題

| 難度指數：★★★★　　所用時間：（　　）秒 | 答案見P.200 |

如圖所示，八塊木頭積木被寫上字母，然後放在一個盒子中。將會發現，暫時只能一次移動一塊積木到空位置上，因為所有的積木都在盒子裡，沒有隆出來的。這個謎題要不斷改變積木的位置，直至得到如下順序：

A　B　C

D　E　F

G　H

如果可以隨心所欲地移動多次，這個謎題就根本不難。但是，這個題目要求是最少的可能移動次數。在記下步驟時，將會發現僅僅需要記錄字母轉換的順序。所以，首先可能移動的是C、H、G、E、F；並且這個記載不能模稜兩可。在實際中，只需要八個籌碼和紙上的簡圖就可以了。

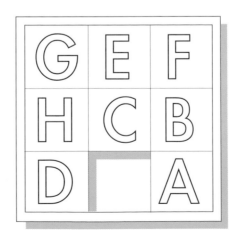

134.出租房難題

難度指數：★★★　　所用時間：（　　　）秒	答案見P.200

杜布森夫婦獲得海上斯洛康的套房。一層樓有六間房，全都相連，如圖示。杜布森夫婦住的是4、5、6三間房，而且全都面向海。但是出現了一點小問題。杜布森先生堅持要將鋼琴和書櫃換個房間。因為杜布森夫婦都不擅長音樂，也不想讓其他人彈鋼琴。現在，房間很小，而所標示的家具都很大，因此無法同時將兩件家具搬進一間房間裡。怎樣花費最少的勞力來進行互換呢？例如，假設首先將衣櫃移入2號房間，接著將書櫃和鋼琴分別移入5號房間和6號房間…等等。這是個有趣的謎題，現在，你可以在紙上嘗試，試圖用最少的移動來解決杜布森夫婦的難題。

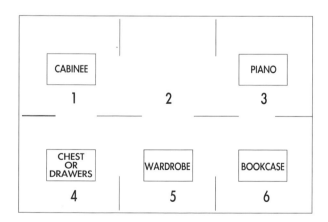

135.發動機問題

難度指數：★★★　　所用時間：（　　　）秒	答案見P.201

如圖所示，它是一家鐵路公司的發動機場地。發動機只有在指定的九個點上才允許靜止不動，其中一個點目前是空著的。要求從點到點一次移動一個發動機，移動十七次，使發動機的編號繞著圓圈按照自然順序排列，並且中心點是空著。但是其中一個發動機已經發動，不能移動。那要怎樣完成這件事呢？而且哪個發動機在全程中一直保持不動呢？

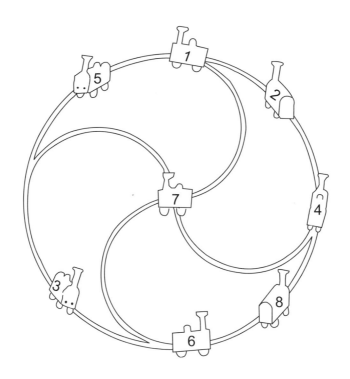

136.難移的籌碼

| 難度指數：★★★　　所用時間：（　　）秒 | 答案見P.201 |

在一大張紙上製作下圖，並在三個籌碼上標上A，三個籌碼上標上B，三個籌碼上標上C。將會看到，在線的交叉處有9個停止地點，並且第10個停止地點如同Q的尾巴與外圓相連。分別將標有A、B、C的9個籌碼放在指定地方。這個謎題要求從停止地點到停止地點沿著線移動籌碼，並且一次只能移動一個，直至每個圓圈上有一個A、一個B、一個C，同時每條直線上也有一個A、一個B、一個C。而且要求移動次數最少。那麼你需要多少次呢？

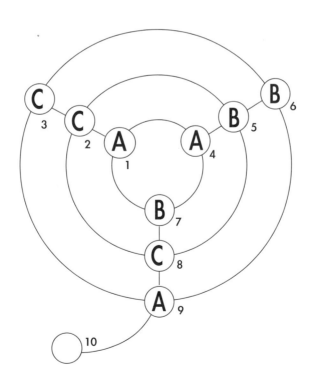

137.巧妙安排囚犯問題

| 難度指數：★★★　　所用時間：（　　　）秒 | 答案見P.201 |

如圖是一個有16間牢房的監獄，可以看見10個囚犯的位置。在一些國家，獄卒對於奇數和偶數有著奇怪的迷信，並想重新安排十個囚犯，使在垂直方向上、水平方向上和對角方向上都有偶數排人。如箭頭所示，目前只有12個2和4的這樣的排，這樣的排最大的可能數目是16個。但是，獄卒只允許將4個囚犯移入其他牢房，而且告知右下角的囚犯很虛弱，不能移動。在如此條件，我們要如何移動才能得到偶數的十六排？

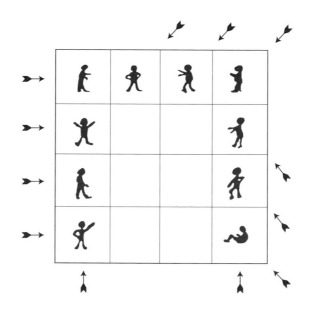

138.喬丹家的小樂趣

難度指數：★★★　　所用時間：（　　　）秒	答案見P.201

如圖，晚飯後喬丹家正在用這個難度不大但很有趣的小謎題來進行消遣。他們將16個碟子以正方形的形式擺在桌上，並在10個碟子中每個都放上1個蘋果。他們想找到一種方法，透過每次跳過1個蘋果到達下1個空碟子（如跳棋），使所有的蘋果，除了一個留下外，剩下的全都移開。或者，更好點，如單人玩的牌戲那樣，不允許進行對角移動，只能平行移至正方形的邊上。很明顯，當蘋果無法再進行移動時，還可以在開始前任意將單獨的蘋果轉換到空碟子上。接著的移動肯定都是跳躍，取走被跳過的蘋果。那麼他們是怎麼做到的呢？

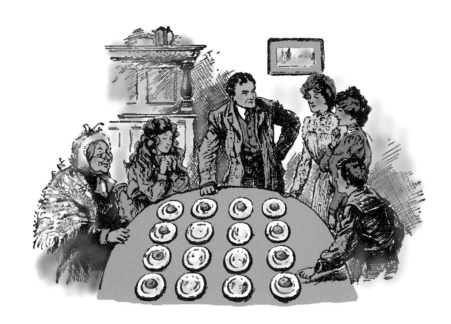

139.紳士的謎題

| 難度指數：★★　　　所用時間：（　　　）秒 | 答案見P.202 |

帕森是位受人尊敬的紳士，在一次朋友聚會上，他給大家出了一道題：「這是非常有趣的小謎題。它非常簡單，卻樂趣無窮。」然後他取出一張紙，將其分成二十五個正方形，就像棋盤上的一個正方形部分。接著，如圖所示，把九個杏仁放在中央的正方形處。

帕森接著說道：「現在，要移走八個杏仁，只留下一個在中央的正方形上。可以透過一個杏仁跳過另一個杏仁，移到下一個空格子，然後拿走被跳過的杏仁，就跟跳棋一樣，只是你可以向任何方向跳，除了對角跳。關鍵是要以最少的移動來做這件事。」

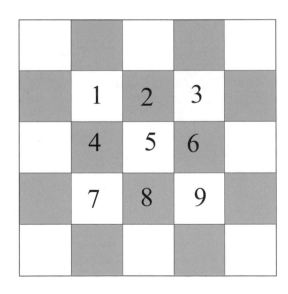

140.巧移小便士

難度指數：★★ 　　所用時間：（ 　　）秒	答案見P.202

這個很小的謎題只需要12個便士或籌碼。如圖所示，在一個圓上排列這12個便士。現在，每次拿起1個便士，越過2個便士，放在第三個上面。然後拿起另一個單一的便士，進行同樣的做法，有六次這樣的移動，直到六對硬幣的位置如下：1、2、3、4、5、6。每次都可以繞著圓圈向任意方向移動，而且被跳過的兩個便士是分開的還是成對的不重要。你只要稍微思考一下，這個問題就很簡單！

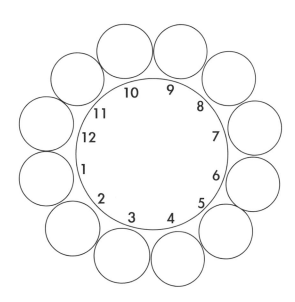

141.碟子和硬幣

| 難度指數：★★★　　　所用時間：（　　　）秒 | 答案見P.202 |

如圖所示，把12個碟子放在圓桌上，每個碟子上放著一個便士或橘子。從任何一個碟子開始，取走上面的便士，經過其他兩個便士，放在第三個碟子中，而且繞著桌子一直向一個方向進行。繼續取走另一個便士，越過兩個便士放在碟中。如此繼續下去。只要移動六個便士，當這六個便士放好後，應當有六個碟子上有兩個便士，而剩下六個碟子是空的。這個謎題很重要的一點是要盡量少繞桌子。對於被越過的兩個硬幣是在一個碟中還是在兩個碟中，這點不重要。一個硬幣經過了多少個空碟子，這也不重要。但是，你必須繞著桌子一直朝一個方向前進，並在起點處結束。也就是說，你的手必須沿著一個方向平穩地向前，不能有任何退後。聰明的讀者，你能做到嗎？

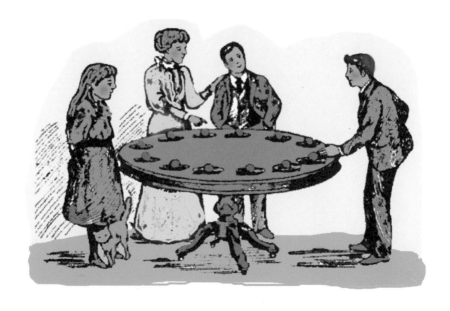

142.交換謎題

難度指數：★★★　　所用時間：（　　　　）秒	答案見P.202

這是一個相當有趣的移動籌碼的小謎題。只需要十二個籌碼——種顏色六個，其中一種顏色的籌碼分別標上A、C、E、G、I和K，另一種籌碼則分別標上B、D、F、H、J和L。首先將它們如圖放置，而這個謎題是要使它們按照字母表順序排列，如下：

A B C D
E F G H
I J K L

透過互換同一條線中兩個不同顏色的籌碼來進行移動。所以，G和J可以換位，或者F和A互換，但是G和C或F和D 不能互換，因為前一種情況兩個都是白色，另一種情況則都是黑色。你能透過十七次互換而得到要求的排列嗎？

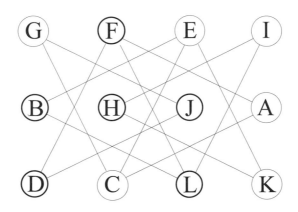

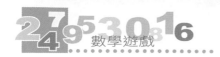
143.魚雷演習

難度指數：★★ 　　　所用時間：（ 　　 ）秒	答案見P.202

如果一支由16艘船組成的艦隊正在拋錨停船，並被敵人包圍，那麼若每個魚雷沿直線前進，從3艘船底經過擊到第4艘船，則有多少艘船會被擊沈呢？在圖中，我們把艦隊排列成正方形形狀，將看見有7艘船（在最上排和在第一縱行的船）會被箭頭表示的魚雷擊沈。如果我們可以隨意停放艦隊，那麼這個數字能增加到什麼程度呢？要注意，在另一顆魚雷發射前，依次被擊沈的每艘船都已經沈沒，並且每顆魚雷是向不同的方向前進的。否則，我們可以把艦隊排成一直排，就能擊沈13艘船了！這在海戰中是一個有趣的小研究，而且十分實用─假設敵人允許你隨意排列其艦隊，並且承諾保持靜止而不做任何事情！

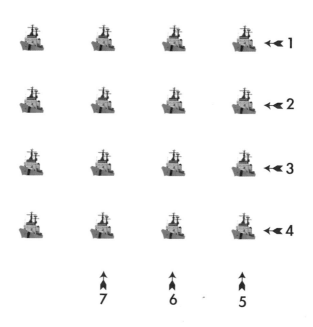

144.帽子謎題

| 難度指數：★★★　　所用時間：（　　　）秒 | 答案見P.203 |

如圖所示，10頂帽子掛在鉤上，其中有5頂絲質帽子、5頂毛氈「圓頂硬帽」，並且絲質帽子和毛氈帽子交替排列，注意末端的兩個掛鉤是空的。

這個謎題要做的是，把兩頂鄰近的帽子移到空掛鉤上，然後另外兩頂鄰近的帽子移到沒有帽子的掛鉤上，如此循環，直到移完五對帽子後，帽子仍然還是不間斷的一排，而且5頂絲質帽子在一起，5頂毛氈帽子在一起。切記，移動的兩頂必須一直是鄰近的兩頂，而且必須一隻手一頂帽子，把它們放在新掛鉤上，而不准相互調換位置。不准交叉兩手，不准一次隻只掛一頂帽子。

這一個古老的謎題，你能解開嗎？用兩種顏色的籌碼或硬幣來試試，記住兩個空掛鉤必須是位於一端。

145.男孩和女孩

| 難度指數：★★★　　所用時間：（　　　）秒 | 答案見P.203 |

如圖所示，如果在一張紙上標上10個間隔代表椅子，用8個已編號的籌碼代表小孩，那麼就會得到一個有趣的娛樂活動。讓奇數表示男孩，偶數表示女孩，或者是使用兩種顏色的籌碼，或是硬幣。

這個謎題是要移動鄰近椅子上的兩個小孩，先將他們調換位置，再放在兩張空椅子上；接著移動第二對鄰近椅子上的小孩，也是先調換方位，再放到新的空椅子上；如此循環，直到所有的男孩在一起，所有的女孩在一起，而且空椅子如現在這樣是在一端。必須要移動5次才能解決這個問題。

兩個小孩必須是從鄰近的兩把椅子上移走的，而且記住最重要的一點─調換兩個小孩的位置，而這也是這個謎題與眾不同的特色。「調換位置」簡單地指，例如，如果把1和2移到空椅子上去，那麼第一把（外面的）椅子上坐著的是2，而第二把椅子坐著的是1。

20 7
3 1 4 6 9
5 8 6
9

數學遊戲

第13章　筆劃與路線問題

146.哪個圖形與眾不同

| 難度指數：★ 　　　所用時間：（　　　）秒 | 答案見P.204 |

請讀者仔細觀察下圖，你發現哪個圖形與其他不一樣嗎？

A　　　　　B　　　　　C　　　　　D

147.小女孩畫圖絕招

| 難度指數：★★★★　所用時間：（　　　）秒 | 答案見P.204 |

如圖所示，小女孩在她手中的圖中用鉛筆畫上三筆。當然，在一筆當中或是第二次經過同一條線時，你不能把筆從紙上移走，在圖中你會發現似乎總是需要四筆。你有什麼辦法做到嗎？

148.英國船首旗

| 難度指數：★★★★　所用時間：（　　　）秒 | 答案見P.204 |

如圖中，這個粗糙的簡圖有點像英國船首旗。如果鉛筆不離開紙或不重複經過同一條線，要畫出整個圖是不可能的。現在的問題是：如果鉛筆不離開紙或不重複經過同一條線的話，這個圖能畫出多少筆。拿起鉛筆，看看你最多能畫出多少筆。

149.切開的圓

| 難度指數：★★★★　所用時間：（　　　）秒 | 答案見P.204 |

如圖所示，試一試，如果鉛筆不離開紙，你需要多少筆連續筆劃來畫出圖中所示的圖樣？直接改變鉛筆的方向，來開始新的筆劃。如果願意，可以不只一次經過同一條線。在這個過程中需要一點細心，否則將發現自己會被一筆所打敗。

119

150.地下鐵巡官謎題

難度指數：★★★　　所用時間：（　　）秒	答案見P.204

圖中這個人遇到了一點小難題。他剛被任命為地下鐵公司某個系統的巡官，而且他必須在指定的時間內定期檢查公司連接十二個車站的十七條線路，就如他正在仔細思考的那張大型海報計劃上所示的那樣。現在，他想安排一下路線，在最少的行程下走遍全部的線路。他可以在想要的任意地方開始，在任意地方結束。請問，他最短的路線是什麼？

讀者也許會發現，無論他決定怎麼行走，某些路線必須要經過一次以上。換句話說，如果我們假設車站間距離為一英里，那麼要檢查每一條路線，他所行走的路程必須超過十七英里。這就是那個小難點。那他必須要走多遠，而你推薦哪條路線呢？

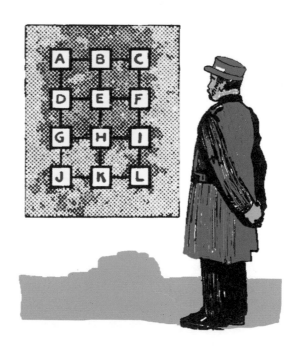

151.旅行者的路途

| 難度指數：★★★★　所用時間：（　　　　）秒 | 答案見P.205 |

下面是一個奇怪的旅行問題，解決這個問題是需要讀者有獨創性的。
如圖所示：旅行者從圖中黑色標記的鎮出發，在只做15次路口並且從
不沿著相同的路走兩次的前提下希望走的盡可能遠。假設市鎮之間相
距1英里。例如，他一直走向A，然後到B，之後到C，D，E和F，你將
發現在五次路口當中他已經走了37英里。那麼，15次路口後他將走多
遠呢？

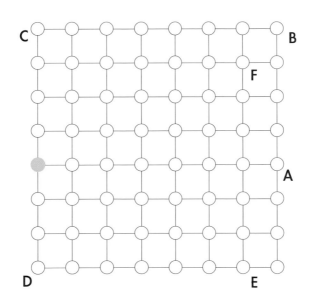

152.勘查礦井點迷津

難度指數：★★★　　所用時間：（　　　）秒　　　　答案見P.205

假設下面的圖代表一個礦井中的通道或走廊。假定每個通道，A到B，B到C，C到H，H到I等等的距離均為一弗隆。可以看出共有31個這樣的通道。現在，一位官員要檢測所有的通道，他透過電梯井來到了A點。總計他要走多遠，你建議他應該走哪條路線？讀者首先可能會說：「因為總共有31條通道，每1個通道1弗隆長，他只需走31弗隆。」但這是他從不重複走同一個通道的一種假設，這裡的情況不是這樣的。拿著你的鉛筆試著找到最短路線，相信你將發現有相當大的判斷空間。

153.有趣的腳踏車旅行

難度指數：★★　　　所用時間：（　　　）秒	答案見P.205

斯皮塞爾和麥戈斯先生喜歡結伴旅行，這次他們打算用騎腳踏車的方式進行旅行。如下圖，兩人正在商議一條路線圖來準備一個小小的旅行。圓形物代表城鎮，所有好路用直線來表示。他們從一個標有星形符號的城鎮開始，必須在E處結束他們的旅行。但在到達那裡之前，他們想拜訪一次且只有一次每有的每一個城鎮，這就是問題的困難點。斯皮塞爾先生說：「我確定我們可以找到一種方式來實現它。」但麥戈斯先生回答道：「我確定沒有辦法。」現在，他們其中的誰是正確的呢？拿出你的鉛筆看一看你是否能夠找到解決這個問題的方法。當然你必須按照所指出的路線來走。

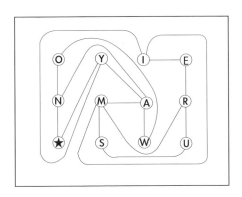

154.聰明的大衛

| 難度指數：★★★　　所用時間：（　　　）秒 | 答案見P.205 |

大衛水手在圖中描述到他自少年時代起就致力於在太平洋大約二十個小島上進行一種小容器的貿易。如圖所示，他總是在春天開始由島嶼A出發，之後到訪每一個島嶼且僅到訪一次，又在起點A處完成他的旅行，但他總是盡可能地延遲他到訪C島嶼的時間。你能找出正確的路線嗎？拿著你的筆由A開始試著追溯出其中的答案吧！如果你按照你所到訪的順序寫出各個島嶼，比如，A，I，O，L，G等等，你就可以立即看出你是否對一個島嶼訪問過兩次，或者漏掉了其中的某個島嶼。注意，十字交叉的情況必須忽略─也就是說，你的路線必須是徑直的，而且也不允許在十字路口切斷從另外的方向繼續。在這種問題當中沒有竅門。聰明的大衛總能知道最好的路線，親愛的讀者們，你能找出它嗎？

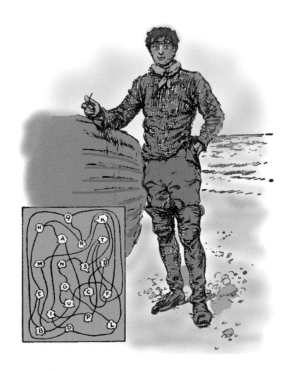

155.喬治別墅難題

| 難度指數：★★　　　所用時間：（　　　）秒 | 答案見P.206 |

喬治要蓋新別墅了，但他遇到了生活的小難題，如圖所示，將水、天然氣和電，從W，G，和E，在沒有任何管道互相交叉的情況下給三個房子A，B和C鋪設管道。熱心的讀者，你能幫喬治想想辦法嗎？拿起鉛筆並畫線來看看，該怎麼做才合適。

156.駕車者的問題

| 難度指數：★★★　　　所用時間：（　　　　）秒 | 答案見P.206 |

一天早晨，八位駕車者驅車去教堂。他們各自的房子和教堂以及唯一的路(虛線)可以在圖中看出。尼克由他的房子A到他的教堂A，傑瑞由他的房子B到他的教堂B，哈尼由C到C，以此類推，後來大家發現沒有一個司機曾經穿過其他人的車轍。拿著你的鉛筆試著描繪出他們的各種路線。

157.目的地在哪裡

難度指數：★★★★　所用時間：（　　　）秒	答案見P.207

週末，瑪麗和好朋友傑西卡去郊外遊玩。他們在一個農村的酒館停下稍事休息，商議下一步的路線圖，如圖，他們由左上角的A城出發。可以看出共有一百二十個這樣的城鎮，都由直路連接著。現在他們發現一直沿著正南或正東方向走，他們共有1,365種不同的路線可以到達目的地。現在的問題是請讀者找出哪個城鎮是他們的目的地？

當然，如果你發現有多於1,365種路線到達某個城鎮，那它將不是正確答案。

158.LEVEL的問題

| 難度指數：★★ | 所用時間：（　　　）秒 | 答案見P.207 |

這是一個簡單的數數的問題。如圖，對於單字LEVEL，將你的鉛筆筆尖放在字母L上，然後沿著直線從一個字母到另一個字母。你可以從任何一個方向走，向前或向後。當然你不能漏掉字母一也就是說，如果你碰到一個字母你必須用它。

159.HANNAH的問題

難度指數：★★★★　所用時間：（　　　）秒	答案見P.207

羅尼奧在一次派對上愛上了一個名為漢納的年輕女士。當他請求她成為他的妻子時，她用下面的方式寫下了她名字的字母：

並允諾，如果他能正確的告訴她從一個字母到另外一個相鄰的字母，共有多少種不同的方式能拼出她的名字，她就做他的妻子。在這裡斜線也可以。聰明的羅尼奧仔細思想後，竟然想出了正確的答案，當然這位漂亮的女士也答應做他妻子了。如果有興趣，你也可以拿起筆來試試，你可以從任何一個「H」開始向後走或者向前走按照任何方向均可，只要所有拼在一起的字母是相鄰的。一共有多少種方式呢？

160.修道士該怎麼走

| 難度指數：★★　　　所用時間：（　　　）秒 | 答案見P.208 |

如圖所示，河的一邊是修道院，在河的另一邊的顯著位置上可以看見一位修道士。現在，在回到修道院路上，這位修道士想穿過每個橋且僅一次。當然，這很容易就可以做到，但是在路上他想：「我想知道到底有多少種不同的路線可以選擇。」你能告訴他嗎？拿起你的鉛筆，畫出一條能夠引領你一次穿越五座橋的線路。然後畫第二條、第三條，看看你是否能畫出全部的線路。注意，你會發現有雙重的困難：你得一方面避免漏掉路線，另一方面還不能將一條路線計算超過兩次。

2 0 7 6
3 2 4 7 6 9
3 5 8 6 9

數學遊戲

161.數學家的羊群爭論

難度指數：★★　　　所用時間：（　　）秒	答案見P.208

在一本百科全書中有一個古怪的問題：「將15隻綿羊放到4個圈裡，那麼每個圈裡綿羊的數量相等。」沒有給出任何答案，後來數學家們發現在處理類似蘋果或者磚塊的問題過程中，答案是不可能，因為4乘以任何一個數的結果必然是一個偶數，而15是一個奇數。第一位數學家指出，如果將一個羊圈放到另一個羊圈當中，就像靶子上的環，然後將所有的羊都趕進那個最小的羊圈，問題就解決了。但是其他數學家表示反對，因為無可否認地，你把羊趕到了一個羊圈裡，而不是4個羊圈裡。第二數學家說：「如果我將3個羊圈裡分別放入4隻羊，最後一個羊圈裡放入3隻羊（總計15隻羊），而且最後一個羊圈裡的一隻母羊在晚上生了1隻小羊羔，那麼第2天早上每一個羊圈裡的羊的數量就相同了。」

第三個數學家說：「我已經在我的地盤上弄了四個羊圈，並且找到一小批閹割過的羊，所以只要你明天早上跟我下去看看，我就可以告訴你這是怎麼回事。」這到底是怎麼回事呢？讀者們，你明白了嗎？

162.阿瑟王的騎士

難度指數：★★★	所用時間：（　　　）秒	答案見P.209

阿瑟王和他的騎士們—Beleobus, Caradoc, Driam, Eric, Floll and Galahad 坐在圓桌旁推理了三天三夜，沒有一位能與以前曾是他鄰座的再次成為鄰座的機會。第一天，他們按照字母順序坐在圓桌旁。但是後來，阿瑟王安排靠近他的兩個人的座位，以便使Beleobus盡可能地靠近他，讓Galahad盡可能地離遠些。那麼，他該怎樣根據每個騎士的優勢來安排他們的座位呢？記住，每個騎士不能與相同的人作兩次鄰居。

163.城市午餐

難度指數：★★	所用時間：（　　　）秒	答案見P.209

倫敦一家大公司裡的12個人每天都在同一個房間裡吃午飯。桌子都比較小，同時只能供應兩個人的午飯。你能說出在十一天裡這十二個人怎樣每天都成對地吃午飯，並且沒有兩個人兩次在一起？我們用字母表的前12個字母來表示這12個人，並設定第一天的成對排列如下所示：

（A B）（C D）（E F）（G H）（I J）（K L）

按照你喜歡的形式提出第二天的排列如下：

（A C）（B D）（E G）（F H）（I K）（J L）

以此類推，直到你列出11行，當然是沒有同一對人員兩次一起吃飯。有很多種不同的安排方法。試著找出來吧！

164.紙牌玩家的難題

| 難度指數：★★★　　所用時間：（　　）秒 | 答案見P.209 |

一個俱樂部裡的12個人在11個晚上打橋牌，但是沒有一個人與相同的搭檔合作兩次，或者兩次成為對手。你能說明每天晚上他們怎麼坐在三張桌子上？以前12個字母代表他們，並試著把他們分組。

165.十六隻羊

| 難度指數：★★　　　所用時間：（　　）秒 | 答案見P.210 |

如圖，這是一個帶有雙線、單線和圓圈的智力題。雙線指柵欄而單線指羊，外面的十六個柵欄和羊不能移動，這道題必須完全解決裡面的九個柵欄，我們看到此刻這九個柵欄圍著四組羊，分別是8隻、13隻、3隻和2隻，農民要調整幾個柵欄使其圍住6隻、16隻和4隻羊，你能只調換兩個柵欄就達到目的嗎？如果你能成功，那麼嘗試依次調換3個、4個、5個、6個和7個，當然，柵欄只能放在虛線，不能留下，不能相鄰柵欄或把兩個柵欄改變位置。

166. 搶手的宿舍問題

| 難度指數：★★ 　　　所用時間：（ 　　　）秒 | 答案見P.210 |

在一個修道院裡，每一層有八個大宿舍，這座樓中間是一個螺旋形的樓梯。星期一，修道院院長來巡視，她發現宿舍的南面很受歡迎。因為在南面睡的修女是睡在其他任何三邊中任意一邊的六倍。她不喜歡這麼多人擠在一起，於是命令南面睡的人分一些到另外三邊。到了星期二，她發現睡在南面的人是其他任何一邊的五倍。於是，她又開始抱怨。星期三時，她發現南面的人是其他任何一邊的四倍。星期四三倍，星期五兩倍。在使修女們進一步做出努力後，星期六她高興地發現，宿舍的四邊睡的人數終於相等了。那麼，請問修女的數量最少時是多少？六個晚上中的每一個，她們又是怎樣進行調整的？注意每個房間都住著人。

167.給金字塔著色

難度指數：★★★　　所用時間：（　　　）秒　　　　答案見P.210

這道題是畫三角金字塔的四條邊。如圖所示，把圖1所示的三角形硬紙板剪下一塊，然後沿虛線剪成兩半，這塊硬紙板就能摺疊起來並形成一個完美的一角金字塔。

我們知道，太陽光譜的基本顏色有七種——紫、青、藍、綠、黃、橙和紅色。那麼有多少種不同方法可以在每一種情況下使用太陽光譜的一種、兩種或四種顏色給三角金字塔上色？當然，一面只能塗一種顏色，所有的面都要上色。但是，四條邊並不是各不相同的。也就是說，如果你把金字塔塗成圖2那樣（底面是綠色的，看不到另一面是黃色的）然後按順序塗圖3的另一個金字塔。這兩個金字塔確實是一樣的，只能算作一種方法。因為如果把圖2的金字塔向右傾斜，它將變成圖3的樣子。這道題的真正關鍵在於避免這種重複。如果一個塗上顏色的金字塔不會處於某個位置，在這個位置上，它與另一個金字塔在顏色和相關的順序上很相似，那麼，它們即為不一樣。記住，有一種方法是把所有四條邊塗成紅色，另一種方法是兩面塗成綠色，剩下的面塗黃色和藍色，諸如此類。（其中G—綠色，R—紅色，Y—黃色，R—紅色）

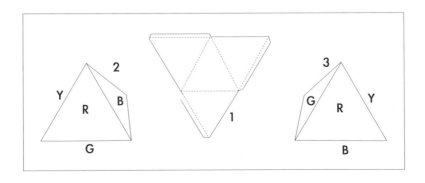

168.十字靶

| 難度指數：★★ 　　　所用時間：（　　　）秒 | 答案見P.211 |

在這張圖上，我們會看到一個由行為古怪的神射手設計的靶。他的想法是這樣的，為了得分，你必須射中四個圓圈（不管打了幾靶），使這四個圈形成一個正方形。在圖中你會看見靶上的兩次嘗試獲得了成功，第一個人在射中十字架上端的四個圈，可是他射在左邊的第二槍卻太高了。這迫使他以一種與原先計劃不同的方式完成了四次射擊。從這裡可以看出，雖然你射的第二槍將決定未來的走向。如果你朝靶上射四槍，那麼會有幾種不同的方法形成正方形？

169.郵票問題

| 難度指數：★★★　　所用時間：（　　　）秒 | 答案見P.211 |

我們有時候會聽到這樣的話，「像數數一樣容易」。然而，數數有時候也會讓人困惑。這裡舉個簡單的例子：如果你剛剛買了十二張郵票，以圖上的形狀排列（三列，每列四張）。一個朋友叫你幫他把四張郵票粘在一起，沒有一張郵票只粘著一個角。有幾種方法可以把這四張郵票分開？你看，你可以給他1、2、3、4或2、3、6、7或1、2、3、6或1、2、3、7或2、3、4、8等等。你能算出有幾種分開這四張郵票的方法嗎？你正確的數字是多少呢？

1	2	3	4
5	6	7	8
9	10	11	12

170.離合字謎

| 難度指數：★★★　　所用時間：（　　　）秒 | 答案見P.211 |

在創作或解答雙重離合題時，你曾經考慮過縱橫字謎上一對首字母和尾字母的變化和局限嗎？你可能要找到一個單字，該單字首字母是A，尾字母是B，或A和C，或A和D…等等。有一些組合明顯不可能存在，如那些尾字是Q的。讓我們假設每一種情況下都能找到一個正確的英語單字。那麼，請問有多少對這樣的字母？

數學遊戲

第**15**章 關於測量，稱重，包裝的難題

171.酒宴中用的容器.

| 難度指數：★★★　　所用時間：（　　　）秒 | 答案見P.212 |

在一個平安夜裡，三個人用槍搶了一個裝有滿滿六夸爾專用來在酒宴中祝酒的碗，其中一人搶了容量為五品脫的壺，另一人搶到了容量為三品脫的壺．他們所面臨的問題就是在毫不浪費的前提下把酒平均分給對方．不過他們沒有其他的容器可以衡量了。如果每從一個壺倒入另一個壺或者倒入另一個人的喉嚨算一次，請你試著找出次數最少的分酒方法．（1夸爾=2品脫=1.136升）

172.新的測量問題

| 難度指數：★★★　　所用時間：（　　　）秒 | 答案見P.212 |

有道新而有趣的測量液體的難題。一個人有兩個容量為10夸爾的容器，均裝滿酒，此外還有五夸爾和四夸爾的測量皿。他想往這兩個測量皿中注入剛好3夸爾的液體，他該怎麼做呢？共有多少個步驟（從一個容器倒入另一個容器）？注意：不能浪費酒，不能傾斜，也不許耍花招。

173.誠實的乳品加工工人

難度指數：★★ 所用時間：（　　）秒	答案見P.213

一位誠實的乳品加工工人正在為消費者準備牛奶，裝水的罐子標記為A，裝牛奶的罐子標記為B，先從A罐往B罐倒水，使B的容量增加一倍，然後從B罐往A罐倒，再使A罐的容量增加一倍，最後從A罐往B罐倒，使兩罐的容量恰好相等。完成這些操作之後，他把A罐運往倫敦，需要解開的謎題就是：這些用在倫敦人早餐桌上的牛奶，和水所形成的比例是多少？牛奶和水所占比例相等，還是牛奶是水的二倍，或者另有比例？這可真是個有趣的問題，但最奇怪的是，在操作時並沒有說明他把多少水或者牛奶倒入罐子。

174.蜂蜜桶

難度指數：★★ 　　所用時間：（ 　　）秒	答案見P.213

從前有一個巴格達的老商人，所有瞭解他的人都很敬重他。他有三個兒子，他對待每個兒子都完全一樣。 當一個孩子收到禮物時，另外兩個孩子都將獲得等值的東西。一天，這位老人不幸生病去世了，他把所有的財產都平均遺留給三個兒子。

在財產分配上，出現的唯一困難是庫存蜂蜜。一共有21桶，老人曾留下指示，每個兒子不僅應得到等量的蜂蜜，而且為了避免浪費，不得從一個桶轉到另外一個桶。現在，有7個桶是滿的蜂蜜，有7個只有一半，有7個是空的。這就出現了一個難題，每個弟兄都反對拿4桶以上，還要保證是一滿桶、半桶和空桶。你能說出他們是如何正確劃分該財產的嗎？

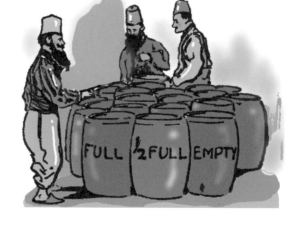

數學遊戲

20 07 9
3 24 6
5 8 9

175.該怎麼過河

難度指數：★★ 　　　所用時間：（　　　）秒	答案見P.213

在鄉下郊遊時，Softleigh夫婦兩人發現他們處於困境中。 他們必須乘小船過河，而小船只能載150磅。 但是夫婦兩人剛好150磅， 他們的兩個兒子共75磅重， 並且有一條狗。當然他們都不能游泳。在女士第一的原則下，他們立即送Softleigh夫人過河，但這是個愚蠢的疏忽。因為她必須和小船一起再回來，所以，這樣的方式不可行。那麼，他們該怎麼做，才能成功過河呢？相信讀者們會比Softleigh一家更容易做到。

176.穿越亞克斯河

難度指數：★★★ 所用時間：（　　　　）秒	答案見P.213

許多年前，在人們稱為「西方的羅伊強盜」的日子裡，一群海盜在丹佛南部的海岸上埋下了大量的財寶。誰也不知道他們為什麼要拋棄這些寶藏。過了一段時間，藏寶處被三個鄉下人發現。一天晚上，他們來到此地，瓜分了這些贓款：吉爾分到值L800的寶藏，傑思皮分到L500，汀牟西L300。回家的路上，他們得渡過亞克斯河。河邊某處，他們事先留下了一條小船。可是，他們遇到了原先沒有預料到的困難，船隻能載兩個人或一個人和一袋財寶。他們彼此之間不信任，所以不可能讓一個人帶著不只一份的財寶單獨留在岸上或船上，雖然兩個人（互相監督）可以帶著不只兩袋寶藏。這道題就是要找出：他們帶著財寶以怎樣的方式渡河趟數最少？注意，不能使用其他方法，如繩索、「飛橋」、水流、游泳或類似的策略過河。

177.五個專橫丈夫的難題

難度指數：★★　　　所用時間：（　　　）秒	答案見P.214

在某個地區一次水災中，五對夫妻發現自己被困住了，周圍都是水，唯一能夠逃離這個地方的辦法就是乘船到河對岸，但船每次只能載三個人。現在的問題是，每一位丈夫都很專橫，他們不允許自己的妻子在沒有自己在的時候，和另外一個男人(或另外幾個男人)一同乘船或是待在河的一邊。請給想出幫這五個專橫男人和他們妻子能逃離危險的最快的辦法。

要求是：分別稱這五個男人為A、B、C、D、E，他們各自的妻子為a、b、c、d、e。船的來回被定為兩次。不能使用任何工具或快捷方式，例如繩子、游泳和水的流向。

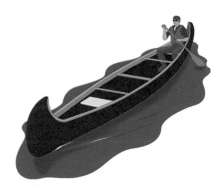

2 0 7
3 1 4 6 9
5 8 9

數學遊戲

第17章 遊戲中的問題

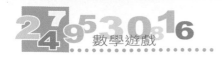
178.一組有序的多米諾骨牌

難度指數：★★　　　　所用時間：（　　　）秒	答案見P.215

如圖所示，可以看到有六組多米諾骨牌。按照遊戲的正常規則，4對應4，1對應1，依此類推。然而在連續的多米諾骨牌組中，每一組的數字，如4，5，6，7，8在算術上是一組連續的數字。也就是說，這些按照順序排列的數字相互都只相差1。在有二十八張牌的盒子裡，有多少種不同方法來排列這六組多米諾骨牌？並且可以使它們始終都是一組有序的牌。注意這些數字必須從左到右排列，遞減的順序(例如9，8，7，6，5，4)是不可以的。

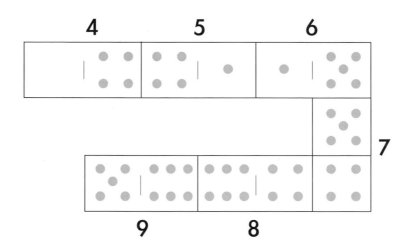

179.五張多米諾骨牌

這裡有一個新的智力遊戲，不是很難，但一定會讓讀者們樂趣無窮。我們可以看到五組排列有序的多米諾骨牌(分別是：1對應1，2對應2，以此類推)。要求是每一列兩頭的兩組多米諾骨牌中數字相加的和都為5，這三行中間的第三列多米諾骨牌的數字相加之和也為5，只有三種符合要求的排列方法，它們是：

$$(1\cdots0)\,(0\cdots0)\,(0\cdots2)\,(2\cdots1)\,(1\cdots3)$$

$$(4\cdots0)\,(0\cdots0)\,(0\cdots2)\,(2\cdots1)\,(1\cdots0)$$

$$(2\cdots0)\,(0\cdots0)\,(0\cdots1)\,(1\cdots3)\,(3\cdots0)$$

那麼你能給出多少種排列方式，能夠使這五組多米諾骨牌在要求下所得的值是6，而不是5呢？

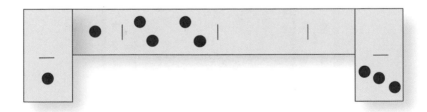

180.紙牌結構難題

| 難度指數：★★　　　所用時間：（　　　）秒 | 答案見P.215 |

在插圖中，由10張紙牌組合而成，從方塊A到方塊10。孩子們想讓四個邊的和加起來相等，但是他們的嘗試失敗了，並最終放棄，因為覺著那是不可能的。因為他們發現，最上面一排，最下面一排，還有左邊一排加起來都是14，但是右邊那一排卻是23。你能重新排列同樣的10張紙牌，使所有4個邊的相加都相同嗎？當然，不用非得加起來等於14，可以是你選擇的任意一個數字。

181.紙牌的十字架

難度指數：★★★　　所用時間：（　　　）秒	答案見P.216

這道題中，我們只使用9張紙牌，從方塊A到方塊9。問題是，把這些牌排列成十字架，按照插圖中所示，使垂直行的牌點之和等於水平行的牌點之和。在給出的示例中，你會發現兩行之和都等於23。為了達到同樣的結果，你有多少種不同的方法？可以看出，在不影響解答的情況下，我們可以用6替換5，用7替換5，用3替換8…等等。另外，我們可以把水平行和垂直行調換，但是這麼明顯的操作不被認為是不同的解答。它們只是一種根本解法的變形。現在，有多少種不同的根本方法？注意，點數沒有必要加起來都等於23。

182.紙牌三角形

| 難度指數：★★★　　所用時間：（　　　）秒 | 答案見P.216 |

這裡挑出9張紙牌，方塊A到方塊9，並按照插圖所示，把它們排列成三角形。使三個邊加起來的和相等。從給出的圖中我們看出每邊之和等於20，但是只要3個邊的和都相等，具體數字是多少都不重要。問題是，找出有多少種不同的方法才能夠實現？

如果只是簡單地把紙牌轉個圈，使其他兩邊中的任意一邊最靠近你，這樣是不能算作是不同的方法，因為順序還是一樣的。同樣，如果用7，3，8，調換4，9，5，同時互換1和6都是不能算作是不同的方法。但是，如果你只改變1和6，那就算作是不同的解答，因為三角形周圍的順序就不同了。這些說明旨在避免出現對條件的懷疑。

183.骰子的把戲

| 難度指數：★★★　　所用時間：（　　　）秒 | 答案見P.216 |

有一個關於三個骰子的把戲。閉上眼睛，請你擲骰子，把第一個骰子的點數乘以2再加5，再以這個結果乘以5然後加上第二個骰子的點數，接著乘以10然後加上第三個骰子的點數。當你告訴我這個總數時，我可以立刻說出這三個骰子的點數。我是怎麼做到的呢？例如：如果你擲出的是1，3，6。

經過上述計算過程總數就是386，這就是我能立刻說出來你擲出多少點數的原因。這到底是怎麼回事呢？

184.橄欖球員知多少

難度指數：★★　　　所用時間：（　　　）秒	答案見P.217

「這是一項光榮的比賽！」橄欖球狂熱愛好者傑克遜比賽後大聲呼喊。「上賽季結束時，我認識的幾個球員四個人左臂受傷，5個人右臂受傷，兩個人右臂完好，三個人左臂完好。」你能在這段陳述中發現傑克遜至少熟識幾個人嗎？

當然不會是十四個人，原因在於兩個左臂受傷的人右臂可以是完好的。

185.賽車

難度指數：★★ 　　　所用時間：（　　　）秒	答案見P.217

有時一個非常簡單的事實陳述，如果用一種不熟悉的方式措辭，將引起很大的困擾。這有一個例子，尼克偶然的參加了一個位於Brooklands的汽車比賽，正當許多汽車沿著圓形的車轍急速繞行時，一個觀眾向另一個觀眾說：「那是Gogglesmith一在白色汽車裡的那個男人！」

「是的，我看見了，」另一個人說，「但是有多少輛汽車在參加比賽呢？」

然後這個古怪的人反駁了：「所有汽車的三分之一在Gogglesmith的前面，加上四分之三的汽車在他的後面，這是給你的答案。」

現在你能說出有多少輛汽車在參加比賽嗎？

186.猜礫石

| 難度指數：★★★　　所用時間：（　）秒 | 答案見P.217 |

這裡有一個小的猜謎遊戲，是傑瑞在索羅科姆海灘與一個初次見面的朋友玩過的。將奇數目字的幾塊礫石擺在兩個人之間，比如十五。然後二人輪流拿石頭，先拿的可取1塊、2塊或3塊（任選），最後誰抽到奇數塊的就是贏家。也就是說，如果傑瑞拿了7塊，他的朋友就應該拿8塊，那麼傑瑞就贏了。如果傑瑞拿6塊，那麼對方就是9塊，則是他獲勝。是傑瑞還是他朋友會贏呢？怎麼才能贏呢？如果這15塊礫石的問題你已經解決了，那就試試13吧！

20 27 6
3 4
5 8 9

數學遊戲

數學遊戲

187.煩人的「8」

| 難度指數：★★★　　所用時間：（　）秒 | 答案見P.217 |

幾乎所有人都知道，「神奇方塊」就是將數位排成方塊，以使得每行、每列和兩條對角線上的數字之和都相等。比如要將一組不同的數字排列在9個格子的方塊中，以滿足橫線、豎線與斜線上的數字之和均為15，也許你會覺得有些困難。首次嘗試時，你很可能發現8位於四個角上的一個。這個謎題就是要組建一個「神奇方塊」，而8的位置固定在如圖所示的位置。

	8	

188.神奇的長條

難度指數：★★★　　所用時間：（　　　）秒	答案見P.218

湯姆教授曾碰巧將一堆條形紙板放在桌子上，這些紙板上方按順序印了數字，從1開始。好點子總是不期而遇，這時湯姆腦子裡突然有一個想法，要以此出一道題目：

像下面的圖那樣，將7條紙板一起排列。在上面寫上從1到7的數字，於是就能組成7個橫排和7個豎排。現在，這個謎題就是將這些紙板盡可能少地分割成塊，以組成一個「神奇方塊」，這7行、7列還有兩條對角線上的數字之和都要相等。規定不允許將數字顛倒或側放，也就是說，所有的紙條都必須按照原來的方向擺放。

當然，可以將每條紙都切成7個小方塊，這樣每一片紙上只包含一個數字。若是如此，題目就將非常簡單，但是要注意49塊遠不是題中所說的「盡可能少」。

1	2	3	4	5	6	7
1	2	3	4	5	6	7
1	2	3	4	5	6	7
1	2	3	4	5	6	7
1	2	3	4	5	6	7
1	2	3	4	5	6	7
1	2	3	4	5	6	7

189. 囚徒的方塊遊戲

難度指數：★★★　　所用時間：（　　　）秒	答案見P.218

圖示上所顯示的是一個有9個格子的監獄，其中每一個與另一個之間都有門房相通。有8個囚犯，他們的背上均貼了一個號碼，不論是誰都可獲准在任意一個空出的房間內活動。根據規定，不許兩個囚犯同時待在一間小格子裡。

掌管這個牢房的長官打算在聖誕前夜給他們一點慰藉，條件是在不打破上述規則的前提下，這些囚犯能使後背的數字組成一個「神奇方塊」。

現在，7號碰巧對神奇方塊的問題很在行，於是他就制定了一個計劃，自然，7號選擇的是最為快捷的方法—也就是說，每位囚犯在各小格中的移動要盡可能少。遺憾的是，他們之中有一個囚犯十分乖戾、頑固（與其他性格開朗的同伴毫不相容），所以他拒絕搬離自己的小囚間，並且不參與任何活動。

可是7號對這突發事件表現得相當平靜，他仍然找到了一種可讓每人移動得盡可能少，且不打擾那個粗魯之人的方法。他是怎麼辦到的呢？到底誰是那個固執的大傻蛋？你能找出來嗎？

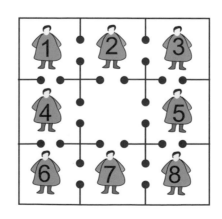

190. 西伯利亞地牢

| 難度指數：★★★★　所用時間：（　　　）秒 | 答案見P.219 |

下圖所示的是俄羅斯在西伯利亞一處牢固的監獄。所有的牢房都標上了號碼，裡面的囚犯擁有與其囚室相同的數字。監獄裡的食物太容易導致肥胖了，犯人們總是擔心，如果某一天獲得赦免的話，還能不能從這狹窄的門洞中擠出去。當然，就算這些囚犯再怎麼清白無辜，想要叫政府把牆推倒來釋放他們是不可能的。於是，囚犯們便開始做各種有益健康的活動來減緩他們長胖的速度。下面這個遊戲就是他們活動的一種：

做出盡可能小的移動，使16個囚犯組成一個「神奇方塊」，以使其後背上的數字在四列、四行及兩條對角斜線上相加之和均相等，且不能讓兩個囚犯擠在一個小間中。注意，監獄有一個特點，就是不許人走出圍牆，但是任何一位囚犯一次可移動多格。

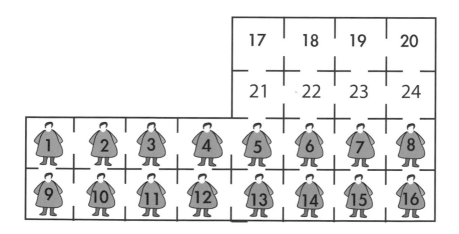

191. 紙牌中的神奇方塊

| 難度指數：★★★　　所用時間：（　　　）秒 | 答案見P.220 |

取一盒紙牌，拋開有人頭像的那些J、Q、K等。現在，用剩下的9張牌（不同花色的也沒有關係）組成一個神奇方塊。我們可以看到，每行、每列以及兩個對角線上的點數相加均相等，為15。題目就是，用剩下的牌（不要打亂上面那個神奇方塊）組成三個不同的神奇方塊，也就是使這四個神奇方塊的和都不同。當然，有四張牌是多餘的，你可以任選四張。這道題並不難，只需稍微動動頭腦就行了。

數學遊戲

第**19**章　素數中的神奇方塊

192. 漢語中的「T」字謎

難度指數：★★★★　所用時間：（　　　）秒	答案見P.221

當對方塊遊戲有特殊愛好的貝克漢姆先生動身去遠東前，他曾非常自豪自己在神奇方塊方面的造詣。但是不久之後他就發現，他甚至連神奇方塊的邊兒都沒摸著，因為聰明的中國人已將他打敗了。有個中國人出題給他：要組合一個普通的25格的神奇方塊，要求利用從1到25的數字組成一個每行、每列以及兩條對角線上的和均為65的神奇方塊，且「T」形線只能排列質數。當然，1到25中的質數是1、2、3、5、7、11、13、17、19和23，所以你可以選擇其中任意9個數字來完成題目。你能做出這個奇特的神奇方塊嗎？

193. 象棋馬的神奇之旅

難度指數：★★★★★　所用時間：（　　　）秒	答案見P.221

讓象棋馬這顆棋子在棋盤的每個格子中走一遍，並將到達的順序按照數字編號，完成之後就是一個神奇方塊。每行、每列以及兩條對角線上的數字之和均應為260。

2017
6
9
3 2 4
3
5 8 9
9

數學遊戲

194. 誰是第一

| 難度指數：★★　　　所用時間：（　　　）秒 | 答案見P.220 |

安德森、比格斯和卡朋特一起小住在海邊某處。一天，他們乘小船出海，離岸1英里後，岸上有一支來福槍朝著他們的方向開火了。為什麼有人這麼做？是誰做的？還好這並不是我們需要關心的問題，因為我們獲知的資訊不足以解答，但是利用這個事件，可以從中提出其他問題考問初學者們。

安德森僅僅聽到了槍聲，比格斯只看見冒出的煙，而卡朋特只知道子彈打中了離他們不遠的水面。我的問題就是：他們三人其中誰第一個發現有人開槍呢？

195. 奇妙的小村子

| 難度指數：★★★　　　所用時間：（　　　）秒 | 答案見P.221 |

日本有一個小村子，位於一處低矮的峽谷中。不過太陽還是能在每天中午十分靠近村民居點，只是不論日出還是日落時均照耀在離村子3,000英里以上的位置。這個小村落位於該國的哪個部位呢？

196. 日曆之謎

難度指數：★★　　　所用時間：（　　　）秒	答案見P.221

如果世界末日正好是某個新世紀開頭的第一天，那麼你能說出這一天發生在星期六的機會有多少嗎？

197. 如此上樓

難度指數：★★★　　　所用時間：（　　　）秒	答案見P.221

在郊外的某座別墅中有一段鑲扶手的小樓梯，不算下面的平臺的話共有8級。湯米・斯馬特就是以此給他的家人提出難題的。題目要求你必須從樓底兩次走到樓上（最後停在那裡），途中要回一次樓底。但是必須小心，每一次來回時須考慮再三再下步。你最少能以幾步到達樓上呢？這事情看起來簡單，不過，你很可能在初次嘗試時走出比實際所需要多的步數來。當然，要注意一次不能超過一級臺階。

湯米知道其中的奧妙，並告訴了父親。聰明的讀者，你知道了嗎？

167

198. 勤勞的書蟲

| 難度指數：★★★★　　所用時間：（　　　）秒 | 答案見P.221 |

我們的朋友拉克佈雷恩教授又出現了，他再次為我們提出了一道難題。教授說，某次他偶然從書架上一套極深的書籍中抽出其中3冊，發現有隻書蟲從第一頁開始一直咬噬到最後一頁，每冊書頁加在一起共有3英寸厚，而每冊的封面則恰好為1/8英寸，於是教授提問了，這隻孜孜不倦的蟲子開通了一個多長的管道呢？你知道答案嗎？

199. 鏈條之謎

難度指數：★★★　　所用時間：（　　　）秒	答案見P.221

這道題是根據已去世的薩姆洛伊德先生的某個出色的想法編寫的。如圖所示，一個男子擁有9條鏈子。他欲將這50個環扣組成一條不間斷的長鏈。打開一個環扣需要1便士，重新焊接兩個環扣需要2便士，而買同等材質的一根新鏈條需要2先令3便士。那麼選擇哪種方式較划算呢？除非讀者非常聰明，否則需要費很大的努力才能得出答案。有興趣的話，趕快試一試吧！

200. 安息日之迷

| 難度指數：★★★　　所用時間：（　　　）秒 | 答案見P.222 |

這是在一本舊書上遇到的題目。不知道有多少讀者能得出作者期望的答案？

基督徒將一週的第1日作為安息日，

猶太人按傳統將第7日作為安息日，

而土耳其人，正如大家所說，用第6日作為安息日。

這三者如何才能同時同地共用他們的安息日呢？

數學遊戲

答案 □ □ □ □ □

1.讓人困惑的郵票

答案：年輕的女士拿出了5張兩便士的郵票，30張1便士的郵票和8張兩個半便士的郵票，在符合條件下恰好相當於5先令。

2.你猜我有多少錢

答案：傑西卡帶的是50美元和10美元各2張，海瑞帶的是100美元2張，羅拉根本沒帶錢。

3.神奇的原始交換

答案：傑克斯牽了7隻牲畜到市場上，霍奇則有11隻，而杜朗帶了21隻。所以共有39隻牲畜。

4.小商人的大困惑

答案：皮匠花了35先令，裁縫也花了35先令，帽商花了42先令，手套商則花了21先令。因此，他們共花了6鎊13先令。而那5位皮匠與4位裁縫，12位裁縫和9位帽商一樣多，而6位帽商與8位手套商花費的一樣多。

5.傑瑞該得多少分

答案：標準答案n從琳達、露西、小路易三張考卷的對照分析找出。由琳達、露西考卷中可看出，兩人在第2、4、5、6、9、10題的答案完全相反，即兩者之一總n是n正確的。因此，兩人對這6道題的總得分為60分。假設琳達為40分，則露西為20分。再看第1、3、7、8題，4人答案均相同。如果其中三題答對，4人均得30分。經過以上分析可列出可能的4種標準答案。不管與幾種標準答案比較，第四張答案只能得60分。

6.難解的慈善捐贈

答案：有7種不同的方法分配這筆錢：分給5個婦人、19個婦人；10個婦人、16個婦人；15個婦人、13個男人；20個婦人、10個婦人；25芫k人、7個婦人；30個婦人、4個婦人；35個婦人、1個婦人。

7.難分的遺產

答案：妻子遺產的分配必須是205鎊2先令6便士加上10/13便士。

8.採購禮物

答案：喬金斯口袋裡最初有19鎊18先令，後來花去了9鎊19先令。

9・蘋果交易

答案：一開始湯米用他的1先令獲得了16顆蘋果，也就是9便士12顆。另外湯米用這1先令買了18顆，也就是8便士12顆，或者說比頭一次要價少了1/12便士。

10・雞蛋到底有幾個

答案：這位先生買了每個為5便士、1便士、0.5便士的雞蛋，分別是10個、10個、80個雞蛋，故總共用了8先令4便士買了100個雞蛋。

11・分麵糰

答案：先把140公斤的大麵糰分成兩半，每盤放70公斤。然後，再把其中的一個70公斤大麵糰分成兩半，每盤各放35公斤。最後，把7公斤、2公斤的砝碼各放入左右盤，把35公斤的大麵糰各放左右盤，使天平保持平衡。這樣，拿掉砝碼後，一個盤是15公斤，另一個盤是20公斤，再把15公斤與原先的35公斤放在一起，就成了50公斤，剩下的當然就是90公斤了。

12.殘損的硬幣

答案：如果這3個殘破的硬幣完好時價值253便士，如今因為殘破，就只值240便士，很顯然有13/253便士的價值損失了。又因為每一枚所損耗的一樣，所以每一枚喪失了它以前價值的13/253。

13.優秀店員大PK

答案：食品店店員延遲了半分鐘，布料店店員延遲了八分半鍾（是食品店的17倍），總共是9分鐘。

食品店店員用了24分鐘來秤白糖，又延遲了半分鐘，所以一共是24分鐘30秒；而布料店店員只好用47刀來裁剪那捲有48碼長的布匹！

這花費了他15分鐘40秒，又加上延遲的八分半鐘，一共是24分10秒，從中我們可以清楚地看到，布料店店員贏得了這場比賽，他領先了20秒。大多數做題的人都以為是用48刀來剪成49段的！

14・牧場主人的牲畜

答案：由於這5群牲畜中每群的數量都相等，所以此數須被5整除，又因為8位商人中每位都買了同樣數量的牲畜，所以此數須被8整除。因此此數須是40的倍數。

數字最大又是40倍數的為120，這個數字可以按照兩種方法分配：1頭牛，23隻豬，96隻羊，或者3頭牛，8隻豬，和109隻羊。但是頭一種被排除了，因為文中有「每種牲畜至少有兩隻」這個條件，所以只有第二種分法是正確的。

15・水果小販的難題

答案：比爾肯定為每100顆橘子付了8先令，也就是說125個用了10先令。如果是每100顆8先令4便士，他用10先令就只能得到120顆。這與比爾的闡述是一致的。

16.小湯米的煩惱

答案：媽媽的年齡是29歲兩個月。爸爸是35歲，兒子湯米是5歲10個月大。他們的年齡加在一起，就是70歲。爸爸的年齡是兒子的6倍，如果23年4個月過去之後，他們的年齡加在一起就是140歲，湯米到那時剛好是父親年紀的一半。

17・爸爸多大

答案：爸爸的年齡是44歲。

18・好朋友的丈夫

答案：先生的年紀是54歲，而他的妻子是45歲。

19 · 老闆的女兒們

答案：三個女兒的年齡的和為13，先粗略統計，共有14種可能。因為知道了年齡積之後，下屬不能推斷出這三個數，說明他們的年齡積應為36，因為積為36有兩種可能。一個關鍵的資訊就是一個最小的女兒，那麼排除了一個9歲和兩個2歲的可能，剩下的只有1、6、6了。所以，這三個女兒的歲數應該分別是1歲、6歲、6歲。

20 · 丈夫的難題

答案：婚姻中年輕的一方總是等於這個數，就是在年長的那方還未超出相當於她年齡的2倍時的數字，如果他在婚姻中年長3倍的話。在我們的例子中，後來是18歲，因此迪姆皮肯夫人在結婚當日是18歲，而她的丈夫是54歲。

21 · 人口普查的難題

答案：埃達小姐已經24歲了，而她的弟弟約翰尼是3歲，兩人之間有13個兄弟姐妹。在該題中有一個文字陷阱，「比小約尼的歲數大7倍」，當然「大7倍」就等於8倍於小約尼的年紀。

在解這道題的時候不要輕率地認為大7倍就是7倍的意思，很多人都會失誤於這個文字陷阱。

22 · 媽媽和女兒

答案：4年半之後，那時瑪麗就是16歲半，而媽媽是49歲半。

23 · 難解的年齡之謎

答案：馬默杜克的年紀是29又2/5歲，而瑪麗則是19又3/5歲，當馬默杜克是19又3/5歲時，瑪麗只有9又4/5歲，那時馬默杜克的年紀便是她的兩倍。

24．姐姐多大了

答案：湯姆現在的年紀是10歲，而羅福的年紀是30歲。5年前，他們各自的年齡是5歲和25歲。

25．給老師的難題

答案：湯米‧斯馬特的年紀是9又3/5歲。安則是16又4/5歲，媽媽的年齡是38又2/5歲，而爸爸則是 50又2/5歲。

26．由堅果引發的小事件

答案：我們可以發現，赫伯特拿了12個時，羅伯特和克里斯托夫各自拿了9個和14個。所以他們總共拿了35個堅果。因為770裡有22個35，我們只需用12、9、14乘以22，就可發現赫伯特分了264個，羅伯特分了198個，克里斯托夫分了308個。然後，又因為他們的年齡相加為17.5歲，或者說是12、9和14之和的一半，所以其各自的年齡應為6歲、4.5歲和7歲。

27．小姐的疑惑

答案：那位先生是第2位女士的叔叔。

28．親屬關係

答案：根據（1），三人中有一位父親、一位女兒和一位同胞手足。如果卡爾的父親是奇達，那麼奇達的同胞手足必定是美琳。於是，美琳的女兒必定是卡爾。從而卡爾是美琳和奇達二人的女兒，而美琳和奇達是同胞手足，這是亂倫關係，是不允許的。因此，卡爾的父親是美琳。

根據（2），奇達的同胞手足是卡爾。從而，美琳的女兒是奇達。

根據（1），卡爾是美琳的兒子。因此，奇達是唯一的女性。

29．有趣的家庭聚會

答案：這個聚會由2個小女孩、1個小男孩，還有他們的爸爸、媽媽和他們爸爸的爸爸、媽媽組成。

30‧神探妙算

答案：（1）從「他們不能按每列9人湊成兩隊」知4家孩子總數不足18。

（2）叔叔家孩子只能是1，若叔叔家孩子數多於2個，則至少是3個，那麼妹妹家至少有孩子4個，弟弟家至少有5個，華生家至少有6個。這樣總數為：3＋4＋5＋6＝18（個），顯然不對。

（3）華生家的門牌號是144：2×3×4×6等於144，2+3+4+6＜18，所以，華生家有6個孩子，弟弟家有4個孩子，妹妹家3個孩子，叔叔家有2個。

31‧做案時間

答案：短針的一個刻度間隔，相當於長針的12分鐘。短針正對著某一個刻度時，長針可能是0分、12分、24分、36分或是48分其中的任一位置上。分析了這種情況，就可以得到答案：只能是2時12分。

32‧卡丁教授的奇怪回答

答案：當時的時間肯定是晚上9點36分。從中午起，這時間的1/4是2小時24分，從這一時間起直到第2天中午的一半是7小時12分。它們加在一起就是9小時36分。

33‧時間遊戲

答案：就是爸爸給琳達的果凍數量。一天一夜裡時針要走2圈，也就是說與分針重合的次數要少兩次。

34‧報時鐘

答案：55秒。因為從打點開始到第12下，共是11個間隔，所以就得出是55秒。

點評：注意所記時間是11個時間間隔的總時間。

35・有趣的計時奶瓶

答案：先倒完計時6分的奶瓶，再往外倒一半8分的奶瓶，剛好10分鐘。

36・三個鐘錶

答案：如果是一道純粹的數學題，它並不難。為了讓指標在12點時同時指向一個時間，B就至少應該多走12小時，C應該慢12小時。由於B在一天24小時中多走了1分鐘，而C在同樣時間內少去了1分鐘，顯然，前者在720天後會多走720分鐘（正好是12小時），而後者在720天中就慢了720分鐘。鐘A很準時，3個鐘必須在自1898年4月1日起後720天的正午12點指向同一時刻。那是該月的第幾天呢？

（作者在1898年公佈這道題目，看看能有多少人注意到1900年不是一個閏年。但是遺憾的是發現許多人都忽略了這個問題。每一個可被4整除的年就是閏年，只是1個世紀中會有一個閏年被去除。

1800年不是閏年，1900年也不是。然而，從另一方面來說，為了讓日曆與太陽的運轉更一致，每個第400年還是要當作閏年。結果，2000年、2400年、2800年、3200年等等都是閏年。希望我的讀者能活到那一天。因此我們得出，從1898年4月1日正午12點起720天後就是1900年3月22日的正午12點。）

37・火車站的鐘錶

答案：時間是2點43+7/11分。

38・粗心的修錶人

答案：當兩針重合時，錶的時間是準確的。在24小時內兩針重合多少次呢？在12小時內，時針只轉一圈，分針轉12圈。由於起點與終點是一個點，只有趕上11次的機會，兩針重合11次。24個小時，重合22次。

39・平均車速

答案：平均速度應是每小時12英里，而非每小時12英里半，有許多人都倉促的得出了後者那個答案。隨意取一段距離，比如60英里，這會花去6小時走過去，4小時走回來，往返一共120英里，

178

需要10小時，很明顯平均速度就是每小時12英里。

40・兩列火車

答案：其中一列正好是另一列火車速度的兩倍。

41・勞爾的麻煩

答案：用三個字母來命名這3個小村子，很顯然，這3條路形成了一個三角形ABC，還有一條垂直線，長12英里，它由C通往A、B的基點。這就將這個三角形分割成了兩個直角三角形，公共邊為12英里。隨後就能看出從A到C的距離是15英里，從C到B的距離是20英里，從A到B的距離是25（9和16之和）英里。這些數字非常容易得到證實，因為12的平方加上9的平方就等於15的平方，而12的平方加上16的平方則等於20的平方。由題意我們可以先假設ACB是直角，這一假設合乎題目與實際情況（即

卡琳卡村是一個離阿里克牧場比黃油淺灘近的地方，且實際中人們偏離的路不會太遠），這樣根據直角三角形的畢氏定理即可得知。）

42・老太太爬山路

答案：$\dfrac{X}{2} + \dfrac{X}{4.5} = 3$

$$X = 4\dfrac{2}{13}$$

從山底到山頂的距離是

4又 $\dfrac{2}{\sqrt{3}}$ 英里。

43・勇敢的營救行動

答案：$\dfrac{X}{15} + 2 = \dfrac{X}{10}$

$$X = 60$$

距離是60英里。如果埃德溫閣下在中午12點出發，每小時騎15英里的話，他將在4點到達，快了1小時。如果他每小時騎10英里的話，就將在6點到達，又晚了1小時。但如果是每小時12英里，就將在5點正時到達邪惡男爵的城堡，剛好及時赴約。

44・有趣的騎驢比賽

答案：這1英里的路程需要9分鐘。從事實情況來看，我們不能單獨確定第一和第二個1/4英里所佔用的時間，可是當然，它們一起所花費的時間是4分半鐘。後兩個1/4英里每一段則花了2又1/4分鐘。

45・聰明的老闆娘

答案：她先倒滿湯尼的油桶，然後把倒給湯尼的油倒給路易。這樣，路易就得到了4斤。再把剩下的18斤油，往湯尼的油桶裡倒。當油桶的油面降到整個油桶的1/2高時，便停止。這樣，湯尼就得到了3斤。

46.「藏」起來的啤酒桶

答案：圖中標有「20加侖」的是啤酒桶。

如圖所示：傑克遜將有20加侖啤酒的酒桶留給了自己，然後將33加侖的（18加侖＋15加侖的）酒賣給了凱瑞，又將66加侖（裝有16＋19＋31加侖的）酒賣給了丹尼。

點評：此題屬於數學中的推理題，讀者只要按照題中提供的已知條件，特別是「兩倍」這個隱含數字，然後推算出圖中所示的加侖數之間的關係，即可得出正確答案。

47.歌廳老闆的妙招

答案：你只要把客人移到號碼是其現在的包廂號碼的兩倍的包廂裡就行了。1號包廂裡的客人移到2號包廂，2號包廂裡的客人到4號包廂，3號包廂裡的客人移到6號房，以此類推。最後，所有奇數號的包廂都空了出來，就能安置所有新來的客人了。

48.很簡單的算術題

答案：（1）（1＋2）÷3＝1 （2）1×（2＋3）—4＝1 （3）{[（1＋2）×3]—4}÷5＝1 （4）

（1×2+3—4+5）÷6=1　（5）

（1+2+3+4）÷5+6—7=1　（6）

（1+2×3—4）—（5×6）÷

（7+8）=1。

49.魔術方陣

答案：每個數各加1/3。因為和數增加了1，所以就算打亂順序重新排列，也是滿足不了條件的。因此，就只有在原數上加數了。可是，就算加個1那也大到18了。注意，題目中沒有說一定要是整數。

50.奇數和偶數

答案：由於必須避開繁分數和假分數，然後再進行十進位，於是最簡單的解決方法如下：79 + 5+1/3和84 + 2/6，都等於84+1/3。如果不用分數的話是不可能的。

51.你肯定會的填數題

答案：從上到下再到右：1、8、6、2、5、7、3、4、9=17，9、6、1、7、5、3、8、2、4=23，5、7、6、2、9、1、8、4、3=20。

52.三組數字

答案：這道題有以下9種解法，除此之外就沒有別的了：

12×483=5,796　27 ×198=5,346

42×138=5,796　39 ×186=7,254

18×297=5,346　48×159=7,632

28 × 157 = 4,396

4 × 1,738 = 6,952

4 × 1,963 = 7,852

第7種答案是最容易被忽略的。

53.相互調換

答案：將8與15對調，7與16對調。

54.籌碼問題

答案：在這種情況下，一定數量的「實驗」是不可避免的。但有兩種「實驗」類型，雜亂的和有系統的。真正愛好解題的人從不會僅滿足於雜亂的實驗。讀者會發現，只要顛倒數字23和46（透過32和64乘數）就會得到相同的答案5,056。這已經前進一步了，但還不是正確答案。我們還可以得到更大的，5,568，只要將174和32相乘，96和58相乘，但這種解答不透過一些驗證和耐心是找不出來的。

55.數字乘法

答案：用這些數位能給出的最小的乘積是23×174＝58×69＝4,002，所能給出的最大的乘積是9×654＝18×327＝5,886。在第一個情況下，數位之和為6，在第二種情況下為27。除了動手實驗外，沒有別的解題方法了。

56.小丑的難題

答案：關於這個題目共有6種解法，如下所示：

8×473＝3784

9×351＝3159

15 × 93 ＝ 1395

21 × 87 ＝ 1827

27 × 81 ＝ 2187

35 × 41 ＝ 1435

可以看到，在每種解答中，兩個乘數中的數字均與其積中的數字相同。

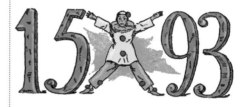

57.奇怪的乘法

答案：如果我們將32547891乘以6，得到的乘積就是195287346。這種情況下，所有的9個數字都用了，而且只用了1次。

點評：同樣需要耐心的尋找。

58.難解的錢數

答案：可能出現的最小的價錢總和為1英鎊8先令9又3/4便士，數字加總是25。

59.數字平方數

答案：到目前為止，我所知道的數字平方表還沒有大到可以供我們這道題所使用的。最小的平方數一次包含了所有9個數字，且每個數字只能出現一次的是139，854,276，平方根是11,826。而同樣條件下最大平方數則是923,187,456，平方根是30,384。

60.布朗先生的考題

答案：有許許多多不同的數學形式，它們可以使用9個數字來表達相當於100的數。實際上，如果讀者們沒有深入地探討這個問題，是不會想到真有這麼多種方法的。所以，才加入了這個條件，也就是不但要用最少的可能的表示，還要用筆劃最少的表示。這樣我們就將這個問題的答案控制在只有一解的範圍中，於是將獲得最簡單也是最好的答案。

就像在神奇方塊中的情況一樣，我們可以輕鬆的寫出許多種解法，但並不是所有的解法，因此，在「數字百年」中有一些是很快就能找到答案的，而不是要找到所有的答案。

$$1+2+3+4+5+6+7+(8\times9)=100$$

$$(1\times2)-3-4-5+(6\times7)+(8\times9)=104$$

$$1+(2\times3)+(4\times5)-6+7+(8\times9)=100$$

$$(1+2-3-4)(5-6-7-8-9)=100$$

$$1+(2\times3)+4+5+67+8+9=100$$

$$(1\times2)+34+56+7-8+9=100$$

$$12+3-4+5+67+8+9=100$$

$$123-4-5-6-7+8-9=100$$

$$123+4-5+6-7+8-9=104$$

$$123+45-67+8-9=100$$

$$123-45-67+89=100$$

應該注意到，上列算式中將括弧也算成了一種表示以及兩筆筆劃。

61.教授的教學新招

答案：用簡單的運算符號，用4個7來表示100的算式如下：

$$7/0.7\times7/0.7=100$$

當然，7乘以10/7就相當於7除以7/10，在 70除以7或者10中也是這樣。然後，用10乘以10就得到了100，回答出來了！可以看到，這種解決方法同樣適用於除了7之外的其他數字。

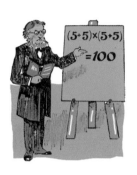

62.湯姆家的月曆

答案：在回答第一個問題之前，你必須利用身邊的月曆熟悉月曆的格式。一月份有4天空格。因為1986年的1月31日是星期三，那麼1月1日一定是星期一。所以，1月1日前有1個空格，1月31日後空3格，共4格。

在回答第二個問題之前，你要熟悉以下被3、5整除的特徵。3月份能被3整除的數有11個，5月份能被5整除的數有7個。關鍵在於3月份和5月份的欄中，把月份的數字，即3月份的3和5月份的5也應計算在內。

63.滾球遊戲

答案：當一個圓滾動一圈時，它就平移了等於它周長的這個距離。長方形的周長等於圓周長的12倍，意味著外面的圓沿長方形的邊滾了12圈。而裡面的圓滾過的距離等於周長的12倍減去其半徑的8倍。半徑等於周長除以2π。所以它滾過的圈數為12－（4/π），大約10.7圈。

64.吉米的愛好

答案：250－12－12－1－1=224頁。註：按照通常的裝訂方式，在剪26頁與37頁的時候，25頁與38頁自然就跟著下來了。

65.小動物的樂園

答案：24 公尺×26 公尺的長方形：其面積是 24m × 26m = 624 m2。我們說，如果將短邊略增加一些，而將長邊縮小相同的尺寸，得出的面積會略大一些。例如，24.5m×25.5m = 624.75

m2事實上，可以繼續這樣做：
24.9m × 25.1m = 624.99 m2。

66.奇怪的現象

答案：肯定是有10個男孩和20個女孩。因此，女孩對女孩鞠的躬是380個，而男孩對男孩的則是90個，女孩對男孩及男孩對女孩鞠的躬是400個，男孩和女孩對老師鞠的躬有30個，加在一起正是文中所說的900個。要記住，老師自己可沒對孩子們鞠一個躬。

67. 33顆珍珠的價值

答案：中間那顆最大的珍珠肯定價值3,000英鎊。而一端的珍珠（他們將其價值增大了100英鎊的那顆）是1,400英鎊，另一端的是600英鎊。

68.他得挖多深的洞

答案：工人說他還要再挖到2倍深的地方，於是當那個洞挖完時，就是3倍於他目前所挖的洞。因此答案就是，現在這個洞深3英尺6英寸，而那個工人位於離地面2英尺4英寸之上。完工後的洞深10英尺8英寸，於是這個工人在那時就在離地面4英尺8英寸的位置，或者說是他現在與地面距離的2倍。

69.惱人的雇工

答案：將10次的重量加在一塊，再除以4，於是得到289磅，相當於5堆乾草的重量。如果將這5堆乾草的重量命名為A、B、C、D、E，最小的數是A，最大的數是E，那麼最輕的就是A和B之和，而第二輕的就是A和C之和，112磅。最重的兩堆是D和E，其和為121磅。而C和E之和為120磅。我們於是知道A、B、D、和E的重量之和為231磅，用289磅（5堆乾草的重量）減去這個數字就得到了C的重量為58磅。現在，只需用減法就能算出這5堆乾草各自的重量，它們分別是54磅、56磅、58磅59磅和62磅。此題關鍵要理解第一句為什麼成立，在這十次稱量中每捆乾草均被稱四次。

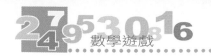

70.霧中的古賓斯先生

答案：蠟燭一定已經燃燒了3小時3刻鐘了。有一支蠟燭還剩下1/16長，另一支剩了4/16長。

71.兩個刷漆人

答案：帕特肯定比提姆多刷了6根，不論那裡有多少根燈柱。比如，當每邊有12根時，那麼帕特就刷了15根，而提姆則刷了9根。如果每邊有100根，則帕特刷了103根，而提姆只刷了97根。

72.陪審團的難題

答案：警官走了30步。在同樣的時間內，小偷走了48步，加上他開始走的27步，於是共走了75步。這段距離剛好等於巡邏官的30步步子。

73.參政會的麻煩

答案：有12個人參加會議，如果8個人離開，即是2/3的人離開，若6個人離開，則只失去半數的人。

74.奇怪的面試題

答案：全部答對的有6人。1、答對2題的5人，答對4題的9人，那麼答對3題、5題、6題的是36人156人次；2、答對3題和5題的人數同樣多，平均4個；3、如果答對6題的人每人少答兩題，那麼36人平均4題；4、156－36×4＝12，12/（6－4）＝6。

75.吝嗇鬼的金幣

答案：既然吝嗇鬼能夠把各種面值的金幣分成四份、五份、六份，那麼，他所積攢的5元、10元、20元的金幣各不少於60枚，因而得出結論，他至少有2100元的金幣。

76.修道院趣題

答案：唯一的答案是有5個男人，25個女人，還有70個小孩，總共有100個人，女人是男人的5倍。又因為所有男人將得到15根玉米，女人得到50根玉米，孩子得到35根玉米的數量，所以剛好等於所分發的100根玉米。

77.可憐的狗

答案：死了3條。如果只有一隻不正常的狗，第一天就會聽到一聲槍響。如果有兩隻的話，那麼兩隻狗的主人互相觀察後確定即可，當天就應該聽到兩聲槍響。但是也沒有，證明還是有不能確定的狗。所以應該是一共有三隻不正常的狗，狗主人需要兩天的時間證明自己的狗是不正常的狗。

78.令人迷惑的遺囑

答案：由於查爾斯的死亡，他的那份就沒有了。我們只需將整個100英畝的土地按1/3比1/4的比例分割給阿爾佛雷德和本傑明就行了，即4比3的比例。因此阿爾佛雷德拿走了100英畝中的4/7，而本傑明是3/7。

79.奇怪的數字

答案：這3個最小的數字，連48在內，就是1,680, 57,120, 和1,940,448。可以看出，1,681和841、57,121、28,561還有1,940,449、970,225都各自是41、29、239、169、1,393和985的二次方。

80.相親相愛的數字

答案：在數學上，這是一對相親數。如果把220的全部因數（除掉220本身之外）統統都相加起來，其和就等於另一個數284；同樣，把284的因數（除掉284本身）相加，其和也等於220。即，具體為：（A）1+2+4+5+10+11+20+22+44+55+110=284(B)1+2+4+71+142=220，這不是「妳中有我，我中有妳」。

81.書頁知多少

答案：個位數1~9頁含9個一位數，10位數10~99頁含90個兩位數，百位數100~999頁含900個三位數，一共是999頁，一共是有2889個數字。還剩下112個數字，即28個四位數：1000~1027，這本書有1027頁。

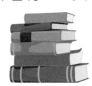

82.飛行員

答案：他那天飛行的目的地剛好

處在與起飛地面相對的一球的另一端。這樣,他由目的地返回駐地時就不只有一條距離相等的航線了。

83.聰明的數學家農夫

答案:這位農夫只有1隻羊!如果他將這隻羊(最好是按重量來算)分成兩部分的話,一部分是2/3,另一部分是1/3,於是這兩個數的差就與其平方差相等了。也就是說,為1/3。任意兩個分數,如果其分母與其各自的分子之和相等的話都可以滿足該條件。

84.正還是反

答案:克魯克斯肯定輸了,而且他玩得越久,就輸得越多。若擲兩次則只剩下3/4的錢,擲四次剩下9/16的錢,擲6次剩下27/64的錢。輸贏的順序沒有影響,只要他們的數隻到最後是相等的就行了。

85.律師的難題

答案:很顯然,已故者想將其財產分配為,兒子的是母親的2倍,或者說女兒是母親的一半。因此,最公平的分配方法就是兒子應該拿走4/7,母親2/7,而女兒1/7。

86.1英里平方和1平方英里

答案:當然,「一平方英里」和「一英里的平方」在「區域」概念上來講沒有什麼不同。但從「形狀」上來看就有巨大差異了。「一英里的平方」只能是指一個方形,這一闡述表示一種形狀確定的面積。而「一平方英里」可以是任何形狀的,這一闡述只是說出了面積數值,而未描述其形狀。

87.磚的問題

答案:3/4磅重的砝碼顯然等於1/4塊磚,所以一塊磚的重量等於12/4磅,即3磅。

88.聰明的司機

答案:先灌滿3斤的酒瓶,然後把3斤酒倒入5斤的酒瓶。再灌一個3斤的,再倒入5斤,直至灌滿。3斤瓶裡的酒正好剩下1斤。把1斤倒給鄰居,再裝一個3斤的

倒給他，剛好倒在一起的是4斤白酒。

89.中國的車牌照

答案：應該可以辦31×26×10×10×10×10×10＝80600000（個）牌照。

90.小約翰買線

答案：如果老闆說得沒錯，那麼絲線每股值5美分，絨線每股值4美分。

91.乾洗店的故事

答案：共有12只袖套與18條領帶。每條領帶的洗滌費為2美分，而每只袖套的洗滌費為2.5美分，所以傑克剩餘的那包送洗物要支付39美分。

92.分配魚利

答案：初看上去，釣到的魚似乎可以是33條到43條之間的任一數目，因為A可能釣到0至11條魚，而別人釣到的魚可由此推算出來。但是，由於最後每位男孩都分到同樣多的魚，所以總數

必然是35或40。如果我們試一試後者，就會發現它可以滿足所有的條件。於是求得，A釣到8條魚，B釣到6條魚，C釣到14條魚，D釣到4條魚，E釣到8條魚。當B、C、D三人把他們釣到的魚合在一起後又分成三份，每人可分得8條魚。以後，不管他們怎樣合起來分魚，每人分到的魚總是8條。

93.西班牙守財奴

答案：一個盒子裡肯定有386塊金幣，另一個裡面有8,450個，第3個裡面有16,514個，因為386是所能得到的最小的數。

94.石匠的難題

答案：問題是這樣的。找出由超過3個相連之數的立方和（1的立方不算）所能表達的最小的平方和。由於有多過三堆的石頭要供應，這個條件就去除了最小的答案，23的立方加上24的立方加上25的立方等於204的立方。但

是這個答案是被承認的：25的立方加上26的立方加上27的立方加上28的立方加上29的立方等於315的立方。然而正確的答案要求更多的石頭堆，而塊數的集合數要再小一些。所以就有：14的立方加15的立方⋯⋯一直加到25的立方，總共有12堆，加在一起即是97,344塊石頭，這可以寫作算式：312 × 312。解答這個問題的關鍵在於弄清三角函數。

95.找出埃達的姓

答案：女孩們的姓名是埃達‧史密斯、安妮‧布朗、艾米麗‧瓊斯、瑪麗‧羅伯遜和貝絲‧艾旺斯。

96.魔術十字架

答案：如圖1中的A所示，從整個圖形中剪去一個十字形，然後把標有B、C、D和E的四個部分拼成第二個十字形，使其大小與另一個十字形一樣，如圖2。請讀者自己去發現剪切的最佳位置，注意萬字元號再次出現。

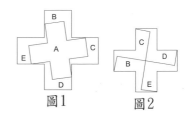

圖1　　　圖2

97.摺疊的十字架

答案：首先把十字形沿著圖1中的虛線AB對摺，變成圖2中的圖形。接著沿著虛線CD對摺（當然，D點在十字形的中央），就會得到圖3中的形狀。現在拿起剪刀，從G點剪到F點，你就會得到形狀大小一樣的四片，拼在一起就會得到圖四中的正方形。

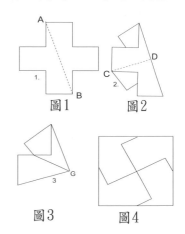

圖1　　　圖2

圖3　　　圖4

98.挪火柴

答案：

99.一個容易解開的謎

答案：這個謎的回答在示例中。將圖形分割成12個相等的三角形，如黑線所示，很容易就發現剪切的方向了。

100.一個簡單的正方形題

答案：圖表本身就解釋了原因，為了拼成正方形，五片中的一片已經被剪成了兩塊。

101.巧克力正方形

答案：正方形A整個保留下來，標有B的兩片拼成第二個正方形，兩片C構成第三個正方形，而四片D則會形成第四個正方形。

102.工匠的難題

答案：由一個正方形和一個等腰三角形拼成一個完整的正方形，關鍵是要找到這個一般規律。等腰三角形的面積要正好等於正方形面積的1/8。正方形與三角形相對比例是否精確無關緊要，只需要把木頭或材料分成五塊就行了。

假設在上段中，原正方形為ACLF，三角形是陰影部分的CED。現在，我們首先在AB上取三角形較長邊（CD）的一半。然後將三角形以現在的姿勢覆蓋在正方形上，剪兩下，一下從B到F，另一下從B到E。這看起來很奇怪，但必須要這麼做！如果我們現在像表中所示，將G、H和M片移到新的位置上，就會得到完整的正方形BEKF。取兩張面積不同但完好的正方形紙片，將小正方形沿著對角線剪成兩

191

半。現在按所示方法進行,將會發現透過簡單的兩刀,兩紙片就會拼成一個更大的正方形,而且不需要翻轉任何紙片。斜對地認為三角形「在面積上應當稍大點或小很多」,是為了限制三角形面積比正方形大的情形。在這種情形下需要六片,如果兩者面積相等,則只需三片就可以解決,即只需將正方形斜對地剪成兩半。

103.該怎麼來組合

答案:示例中演示了如何剪切成四片來拼成一個正方形。首先要找到正方形的邊(長方形長與寬的比例中項),這個方法很簡單。如果長條的比例正好是9×1,或16×1,或25×1,那麼我們就可以分別切割成3片、4片和5片長方形碎片來拼成正方形。除這些特殊情形外,若長方形的長超過寬的n2,但不到寬的(n+1)2,則是需要切割成n+2片,其中n-1片是長方形狀。例

如,24×1的長條,長寬的比例大於16而小於25,那麼就需要6片(這裡n=4),其中3片為長方形。當n=1時,長方形碎片消失,我們就得到三片。當然在這些範圍之內,各邊不需要是有理數,因為解決方案完全是幾何學的。

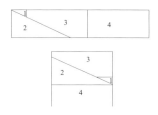

104.霍伯森夫人的地毯

答案:當我完全測量過被切開的小地毯後,很容易就得出了正方形的確切面積。被切下來的兩塊,如果拼在一塊會形成一個12×6,面積為72(英寸或碼,隨你喜歡)的矩形,而原來完整的地毯是36×27,面積972。因此,如果減去已經切走的部分,那新地毯就是972減去72等於900。而900正好是30的平方,所以新地毯要組成一個完好的正方形,必須是30×30。這對解決問題大有幫助,因為我們可以保險地得出結論,需要完整地留下兩條水平邊為30的一塊。分成

四塊能很輕鬆地解決這個問題，三塊也毫無難度，但正確答案只有兩塊。當我們剪開以後，把B塊的鋸齒卡入凹進去的地方，兩部分就會拼在一起形成一個正方形。

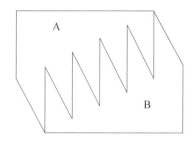

105.切開的三角形

答案：圖A是原三角形，每邊長為5英寸（或英尺）。如果我們平行底邊剪去正三角形的下面部分，剩下部分則是正三角形。因此，我們首先把1剪下來，得到一個邊長為3英寸的正三角形。從圖中，很容易就看到A中其他切線的位置。

現在，如果我們想要兩個三角形，1是其中一個，2、3、4和5拼湊成另外一個，如B中。若想要三個正三角形，1是一個，4和5拼成第二個，如C中，2和3湊成第三個，如D中。在B和C中，

5被翻轉了過來，因為未被禁止，所以不能反對這麼做，而且也沒有違反謎題的本質。

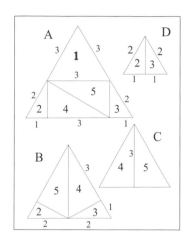

106.伊麗莎白・羅斯之謎

圖1

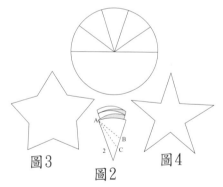

答案：將圓形紙片沿圖1所示的線對摺，如示將上層分成五個相等的部分。現在，沿著這些線摺疊，就會出現圖2中的形狀。如果想要圖3中的星形，從A剪到B；想像圖4一樣，則從A剪到

C。剪向的終點離得越近，五角
星的頂點就越長，反之，就越
短。

107.地主的柵欄

答案：只需要四塊柵欄，如下：

108.巫師的貓

答案：這個例子不需要任何解
釋。它很清楚地說明了如何畫三
個圓圈，使每隻貓都有獨立的圈
地，而且未越過一條線段就無法
到達另一隻貓處。

109.漂亮的墊子套

答案：標有A的兩塊錦緞合在一
起，會拼成一個完整的正方形坐
墊，標有B的兩塊則拼成另外一
塊坐墊。

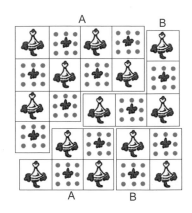

110.旗幟之迷

答案：例子本身就給出了回答。
將布分成25個正方形（因為該數
是16和9兩個平方數之和），然
後沿著粗線剪開。標有A的兩塊
拼成一個正方形，標有B的兩塊
則拼成另外一塊。

111.溫馨的聖誕禮物

答案：第一步是找出總和為196的六組不同的平方數。如，1 + 4 + 25 + 36 + 49 + 81 = 196；1 + 4 + 9 + 25 + 36 + 121= 196；1 + 9 + 16 + 25 + 64 + 81 = 196。剩下的要看個人的判斷和智慧了，過程是沒有明確規則的。附圖中將給出頭兩組的答案。每一組中，標有A的三片和標有B的碎片拼湊成一個正方形。組合方式也許有點變化，讀者也許有興趣找出我給出的第三組平方數的答案。

112.分割麻膠版畫

答案：只有一種方法，能使我們在盡可能少地剪去部分時，保留兩塊中較大的那塊。下表圖1中，演示了如何剪去較小塊，圖2則說明了如何切開較大塊，而在圖3中，我們把四塊油布拼湊成了一個10×10的新正方形，而且所有棋盤花紋都正好匹配。可以看出，D片含有52個格子，而這也是在這些條件下能保留下來的最大片。

113.油布難題

答案：如下圖所示方法，沿著粗線切開，把四塊拼湊在一起，形

成一個完整的正方形。

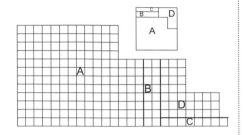

114.難分的遺產

答案：圖中顯示了土地可能的最
公平分法，「使每個兒子的土地
都有完全相同的面積和完全相
似的形狀」，而且使每個人無須
經過另一個人的土地而能到達中
心水井。這並不要求每個兒子的
土地必須是一塊，但是分給同一
個人的兩部分必須分開，或者毗
鄰的兩塊可以成為一塊，但形狀
必須被改變。現在，每塊土地只
有一種形狀—正方形斜對分的一
半。而且，A、B、C和D都能從
外部到達各自土地，並能到達中
心水井。

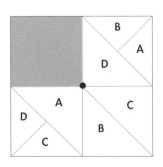

115.難倒教授的趣題

答案：從圖示可以清楚地看到問
題所在。可以立即發現兩塊是怎
樣以對角線的方向滑到一起的。

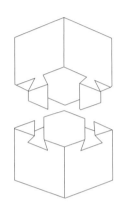

116.畫螺旋線

答案：如圖中虛線所示，將紙對
摺，接著，取任意兩點A和B，
輪流以B和A為圓心畫半圓，使
末端小心相連。這樣，工作就完
成了。當然，這肯定不是一個真
正的螺旋線，這個謎題要畫出的
只是所示的一個特定的螺旋線，
而且是用這種簡單的方法畫出
的。

117.繪製橢圓的秘密

答案：如果把紙覆蓋在圓筒狀的瓶子或金屬小罐的表面上，只要圓規一揮就能畫出橢圓來。

118.石匠的尷尬

答案：如果把一個圓球放在水平地上，六個相似的球圍在它的四周（都在地上），使每個球都能接觸到中心球。至於第二個問題，一個圓的周長與直徑的比，我們稱之為π。儘管無法精確地表達這個比，但為了各種實際目的，我們盡量充分接近它。但在這個例子中，根本不需要知道π的值。因為，一個球的表面積等於直徑的平方乘以π；球的體積等於直徑的立方乘以六分之一π。所以，我們可以忽略π，只要找出一個數，使它的平方等於立方的六分之一。顯然，這個數是6。因此，這個球的直徑是6英尺，表面積是36π平方英尺，體積也是36π立方英尺。

119.新月迷題

答案：參考原圖，設AC為x，CD為x-9，EC為x-5。且x-5是x-9和

x的比例中項，可以得出x等於25。因此直徑分別為50英寸和41英寸。

120.奇怪的牆

答案：對於阻擋小茅屋通向湖的路的彎牆所在處，以前老式的辦法是圖1所示。為了尋找「可能最短的」 的位置，如今大多數記得兩點之間直線最短的讀者，會採用圖2的方法。這是一大進步，然而正確答案卻是如圖3所示。透過測量這些線段，就會發現這面牆節省了相當的長度。

121.羊圈的欄杆

答案：此題原本的答案是：一個圍欄是24個柵欄（見圖A），透過移動一邊，在末端多安置一個柵欄（見圖B），面積就會變成

雙倍，所以需要多加兩個柵欄。由於歷史上這些圖不是按照比例繪製的，而我們現在發現題目中，沒有條件要求羊圈必須是某種特定形式。所以即使我們接受一個圍欄是24個，這個答案也是完全錯誤的，因為根本不需要多加兩個柵欄。例如，如圖3中安放50個柵欄，面積則有156，而面積從24個我只用28個柵欄就可以建成（如圖D），且手中還有22個可用於農場其他用途。即使堅持必須使用原來所有的柵欄，那將如圖E建造，將會得到任意農夫可能要求的面積。因此，從任一角度看，這個古老小謎題的公認答案有點失誤。

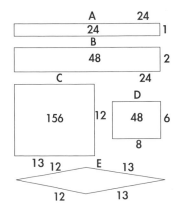

122.喬治的手杖

答案： 如下圖所示：

123.圓錐迷題

答案：這個簡單的規則是必須在高的三分之一處剪開圓錐。

124.一個新的火柴謎題

答案：圖1和圖2所示的是擺放18根火柴，使垂直線AB長度等於一根半火柴的最簡單的方法。如果火柴的長度是1英寸，則圖1是2平方英寸，圖2有6平方英寸－4×3/2。第二例子（2）有點難解決。答案在圖3和圖4中。為了構造目的，我們把火柴暫時放在虛線。接著，就可以看出，由於圖3含有5個相等的等邊三角形，而圖4中有15個同樣的三角形，圖4是圖3的三倍，剛好使用了18根火柴。

125.6個羊圈

答案：將12根火柴如例中方法安放好，就會得到六個相同等大小的圍欄。

126.三條線連接

答案：如圖：

127.魚塘如何擴建？

答案：

128.種植園謎題

答案：題中說明了要形成五排，而且每排上有四棵樹，就必須要留下十棵樹。這些點代表必須要砍掉的樹的位置。

129.21棵樹

答案：對於這些樹，可以進行兩種令人愉快的種法。每種種法，都有12直排，每排有五棵樹。如

下圖所示：

1

A B

C D

130.緬甸人的農場

答案：可能是最大排數的21排，下圖的排列是能找到的最對稱的答案了。但是也有多種方法可以排列成那樣。

131.聰明青蛙連環跳

答案：可以跳躍10步解決這個

謎題：2→1，5→2，3→5，6→3，7→6，4→7，1→4，3→1，6→3，4→6。

點評：此題屬於數學中的空間轉換題，主要鍛鍊讀者的空間思維能力和記憶能力。解題時把握題目所給條件，一步步轉換可得正確答案。在轉換時我們還可得出這樣的規律：下一次的落腳點總是上一次的起跳點。

132.跳躍的籌碼

答案：按照下列順序出籌碼：KCEKWTCEHMKWTANCEHMIKCEHMT，你可以得到正確答案。注意位置本身就決定了你是跳躍還是簡單移動。

133.字母積木謎題

答案：這個問題至少要移動23次才能解決。將這些障礙按下面順序移動：A, B, F, E, C, A, B, F, E, C, A, B, D, H, G, A, B, D, H, G, D, E, F。

134.出租房難題

答案：按下面順序移動物品可能

是最短的路線：鋼琴，書櫥，衣櫃，鋼琴，櫃子，抽屜盒，鋼琴，衣櫃，書櫥，櫃子，衣櫃，鋼琴，抽屜盒，衣櫃，櫃子，書櫥，鋼琴。因此需要17次搬移。接下來就可以搬抽屜盒，衣櫃和櫃子了。杜布森先生只要鋼琴安全，是不介意衣櫃和抽屜盒換房間的。

135.發動機問題

答案：八個發動機之謎的答案如下：已經啟動而因此不能移動的發動機是5號。將其他發動機按照下列順序移動：7,6,3,7,6,1,2,4,1,3,8,1,3,2,4,3, 2，總共是17次，而八號機停留在所要求的位置上。

136.難移的籌碼

答案：這個謎題只要移動9次就可以解決。將籌碼如下移動：從9移到10，從6移到9，從5移到6，從2移到5，從1移到2，從7移到1，從8移到7，從9移到8，從10移到9。那麼，籌碼A，B，C則分別在三個圓圈上，並在三條直線上，這是最短的解決方法。

137.巧妙安排囚犯問題

答案：在圖中可以看出怎樣排列囚犯，使他們排成十六個偶數排。在一個方向上，有四個垂直排，四個水平排，5個對角排，而在另一個方向上是3個對角排。箭頭表示的是4個囚犯的運動方向，可以看見在底部角落裡的那個衰弱囚犯沒有移動。

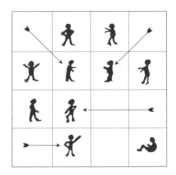

138.喬丹家的小樂趣

答案：從上到下依次給連續各排的碟子編號：（1，2，3，4），（5，6，7，8），（9，10，11，12），（13，14，15，16）。將蘋果從8轉移到10上，並如下移動，而且要一直拿走被跳過的蘋果：9-10，1-9，13-5，16-8，4-12，12-10，

3-1，1-9，9-11。

139.紳士的謎題

答案：為了方便，我們用編了號的籌碼來代替給出答案。按照下面方法，只要四次移動就可以解開這個謎題：5跳過8，9，3，1；7跳過4；6跳過2和7；5跳過6。除了仍留在原先佔據的中心正方形的5以外，剩下的籌碼全部移走。

140.巧移小便士

答案：這是其中一種回答。將12移至3，7移至4，10移至6，8移至1，9移至5，11移至2。

141.碟子和硬幣

答案：如題目中男孩進行的順序，從1到12對碟子進行編號。從1開始如下進行，其中「1到4」是指將從1號碟子中取出硬幣，轉移至4號碟子裡：1到4，5到8，9到12，3到6，7到10，11到2，回到1，完成最後的循環，總共進行三次循環。或者也可以這樣進行：4到7，8到11，12到3，2到5，6到9，10到1。

進行四次循環比較容易解決問題，但要進行三次就有點困難了。

142.交換謎題

答案：進行下列成對的交換：H-K，H-E，H-C，H-A，I-L，I-F，I-D，K-L，G-J，J-A，F-K，L-E，D-K，E-F，E-D，E-B，B-K。如果我們省略掉交換的所有考慮，將會發現，儘管白色籌碼可以移動11次而到達適當的位置，而黑色籌碼的移動卻不能少於17次。因此，我們不得不在白色籌碼中加入一些無謂的移動，以等於黑色籌碼需要的最少次數。所以，少於17次是不可能的。其中一些移動肯定是可以互換的。

143.魚雷演習

答案：如圖所示，如果敵人的艦隊按照圖中所示的隊形下拋錨停船，那麼16艘船中有10只船會被由數字表示順序、箭頭表示方向的魚雷擊中爆炸。當每個魚雷連續經過3艘船而擊沈第4艘船時，用鉛筆把沈船圈出。

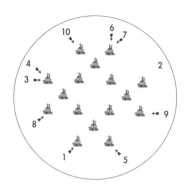

144.帽子謎題

答案：建議讀者應當用籌碼來解開這個謎題，所以我也用這種形式給出答案。黑籌碼代表絲質帽子，白籌碼代表毛氈帽子。第一排表示帽子在原位置上，接下來各排顯示的則是依次經過五次移動的帽子所處的位置。因此，可以看出第一次移動的是帽子2和3，第二次是7和8，第三次是4和5，第四次是10和11，最後是1和2。五頂絲質帽子在一起，五頂毛氈帽子在一起，兩個空掛鉤位於一端。移動的前三對是不相似的帽子，後兩對是相似的帽子。還有其他方法可以解決這個問題。

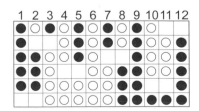

145.男孩和女孩

答案：這個謎題有多種不同的答案。除了7、8外，首先可以移動任一鄰近的一對，但在經過第一次移動後會存在差異。下面的答案演示了透過連續移動，使位置從右邊首端移至了末端。

```
. . 1 2 3 4 5 6 7 8
4 3 1 2 . . 5 6 7 8
4 3 1 2 7 6 5 . . 8
4 3 1 2 7 . . 5 6 8
4 . . 2 7 1 3 5 6 8
4 8 6 2 7 1 3 5 . .
```

146.哪個圖形與眾不同

答案：B

147.小女孩畫圖絕招

答案：如果按照一般情況來理解這些條件的話，這個謎題就無法解開，所以我們得在要求的陳述中找出某個圈套或遁詞。現在，如下圖，如果你把紙對摺，推動摺層中的鉛筆，可以一筆畫出圖中CD和EF兩條線。然後從A

開始，到B結束，畫出線段。最後，加上最後的線GH。

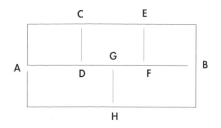

148.英國船首旗

答案：有三條路相交的點剛好有16個（全在外面），這些點被數學家們稱為「奇數點」。如果是在類似目前這張有16個點的圖的情況下，那麼就會有一條規則告訴我們，要完成就必須有獨立的八筆或八條路線（也就是說，是奇數點的一半）。由於我們只能使其中一筆盡量延長，那麼必然要設法使從奇數點到奇數點的7筆盡可能短。從A開始，到B結束，或者是相反路線。

149.切開的圓

答案：這個謎題可以由連續的十二筆完成，即：如下圖中，從A開始，連續八筆構成星形，然後回到A；接著，一筆圍繞圓圈到B，一筆到C，一筆繞圓到D，最後一筆到E——共12筆。實際上，繞圓的第二筆會經過第一筆，為了能清楚的看到答案，在圖中，兩筆是分開的，而且星形的頂點與圓圈沒有相交。

150.地下鐵巡官謎題

答案：如果巡官從B開始，並採取下面的路線，那他只需要走19英里，即B→A→D→G→D→E→F→I→F→C→B→E→H→K→L→I→H→G→J→K。在這條路線中，只有從D到G和從F到I兩段走了兩次。當然，這條路線可以變化，但路程不能再縮短了。

151.旅行者的路途

答案：從下圖中可以看出（省略未使用的路），遊客可以經過15個路口行走70英里。將所有的路口按照使用順序編上號，可以看出他沒有到過19個城鎮。他可以在15個路口內參觀所有城鎮，而且不重複進入任一城鎮，並在開始旅程的黑鎮處結束，但是這個旅程只能行走64英里。

152.勘查礦井點迷津

答案：從A出發，如果檢查員採取下面路線，則只需行走36弗隆：A 到 B，G，H，C，D，I，H，M，N，I，J，O，N，S，R，M，L，G，F，K，L，Q，R，S，T，O，J，E，D，C，B，A，F，K，P，Q。他在A和B，C和D，

F和K，J和O以及R和S之間經過兩次，一共重複五次。因此，31個通道加上五次重複是36弗隆。但這個謎題有點小遺憾，就是我們是從偶數點開始的，否則我們只要行走35弗隆。

153.有趣的腳踏車旅行

答案：當麥戈斯先生回答道「我確定沒有辦法」時，他並不是指這件事情不可能，而是實際給出了真正解決這個問題的路線。如圖，從星號開始，如果你按照字母：「NO WAY，I'M SURE」這個順序參觀城鎮，那麼可以參觀每個城鎮一次，而且只有一次，並且在E結束。

154.聰明的大衛

答案：水手從A島出發，再回到A島，並只到達所有的小島一次，這樣的路線有四條（如果逆路線也算的話，是八條）。路線如下：

A I P T L O E H R Q D C F U G
N S K M B A

A I P T S N G L O E U F C D K

MBQRHA

ABMKSNGLTPIOEUF
CDQRHA

AIPTLOEUGNSKMBQ
DCFRHA

現在，如果水手選擇第一條路線的話，C將會是第十二個小島（A為第一個）；如果是第二條路線的話，C是第十三個；第三條路線，C是第十六個；第四條路線，C是第十七個。如果採取的是相反路線，C則分別是第十個，第九個，第六個和第五個小島。在這些可能路線中，很顯然，如果水手要盡量延遲參觀C島的話，就必須選擇第四條路線。圖中黑線標出的就是這條路線，而且也是這個謎題的正確答案。

155.喬治別墅難題

答案：如果人們起初在嚴格意義上來理解這些條件，那麼根據這些條件是無法解決問題的。如圖所示，如果房屋A的主人允許水力公司通過他的住宅而將水管通向房屋C，這個問題就迎刃而解了。可以看見從W到C的虛線經過房屋A，但是沒有水管相交叉。

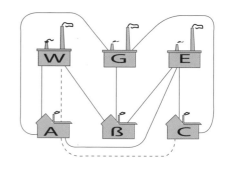

156.駕車者的問題

答案：圖中所示的是八個司機所採取的路線，其中省略掉了用虛線表示的路，以便看清路徑。

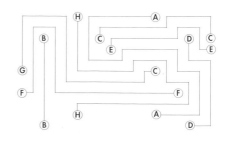

157.目的地在哪裡

答案：用下面這種方法來寫出到所有城鎮的路線數目，是最簡單的方式。在最上排第一欄關於所有城鎮上，填上1。然後，到任何一個城鎮的路線數目，等於正上方的路線數目和左邊挨著的路線數目之和。所以，第二排的路線是1，2，3，4，5，6等，第三排是1，3，6，10，15，21等，其他排等等。接著就會看見，剛好有1365種不同路線到達的唯一城鎮是第五排的第十二個城鎮—在字母E的正上方。因此，該城鎮是自行車手的目的地。

在任何一個矩形網狀排列上，就方向條件下，從一個角到斜對角的路線數目的公式是(m+n)!/m!n！，（解釋：任一橫路被m+1個城鎮分為m個「橫段」，同理，任一豎道路被分成n個「豎段」。從A出發的一條路終止於Z的充要條件是它（以任意次序）走過了m個橫段和n個豎段。故從A到Z的一條路等於m個「橫」和n個豎所做成的一個重複排列，根據組合數學中的已知公式即得。）其中m表示一邊城鎮的數目少1，n表示另一邊城鎮的數目少1。我們的答案中包括12個城鎮乘以5個城鎮的情形，所以m=11，n=4，根據公式得出的結果是1365。

158.LEVEL的問題

答案：我們把注意力限制在左上角的L。假定經由右邊的E：接著就必須筆直走到V，由於有四個V可以通過而到達L，所以有四種方法可以完成這個單字。因此，通過右手的E，有四種拼寫方法。很明顯，通過起點正下方的E，也一定有四種方法，加起來就是八種。但是，如果採取第三條路線，通過對角線的E，那麼就可以在三個V中任意選擇一個，經由每個V，我們可以有四種方法。所以，通過對角線的E，總共有十二種方法拼寫LEVEL。十二加八是二十種，這二十種都是從左上角的L發出的。因為四個角相同，所以，答案是二十的四倍，共八十種。

159.HANNAH的問題

答案：從任何一個N開始，NAH

有17種不同拼法，即4個N共有68種（4乘以17）。因此，HAN也有68種拼寫方法。如果在一次拼寫中允許兩次使用同一個N，則答案是68乘以68，4624種。但是，條件是「總是從一個字母到另一個字母」，所以，由於拼寫HAN的17種方法中，每種使用的都是一個特定的N，則將有51（3乘以17）種方法來完成NAH，即整個單字是867（17乘以51）種。因為拼寫HAN有四個N可以使用，所以謎題的正確答案是3468（4乘以867）種不同方法。

160.修道士該怎麼走

答案：橋的問題可以簡化為如下所示的簡圖。M點代表修道士，I點代表小島，Y點代表修道院。現在，從M到I唯一的直接路線是通過橋a和b；從I到Y唯一的直接路線是通過橋c和d；通過橋e可以直接從M到Y。我們要做的是數出從M通向Y的所有路線，而且經過所有的橋a、b、c、d、e就只一次。看著簡圖，無須任何複雜規則，就可以有條理地數出這些路線。因此，從a、b開始，只有兩條路線可以完成；從a、c開始，

也只有兩條；從a、d開始，也是兩條…等等。所以，可以發現總共是十六條這樣的路線，如下清單：

a b e c d	b c d a e
a b e d c	b c e a d
a c d b e	b d c a e
a c e b d	b d e a c
a d e b c	e c a b d
a d c b e	e c b a d
b a e c d	e d a b c
b a e d c	e d b a c

如果讀者將圖中表示橋的數字，轉換成題目中相對的橋，一切就都很明顯了。

161.數學家的羊群爭論

答案：如果仔細閱讀百科全書中作者確切的語句，就會發現並未告訴我們所有羊圈必然是空的。事實上，如果讀者返回查閱示例，將會發現有一隻羊已經在一個羊圈裡了。正是基於這一點，最後一個數學家他將羊群中的三

隻趕進已經有羊的羊圈。接著，在其餘三個羊圈中，每個圈進四隻羊。然後，他說：「看吧，我已經把十五隻羊圈進了四個羊圈，而且，每個羊圈中羊的數量一樣。」根據問題確切的措辭，不得不承認他是完全正確的。

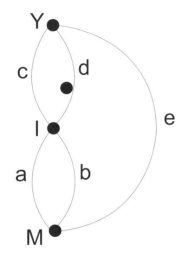

162.阿瑟王的騎士

答案：第二個晚上，阿瑟王按照下面順序安排了他和騎士們在桌上的位置：A、F、B、D、G、E、C。第三天晚上，他們是這樣坐的：A、E、B、G、C、F、D。在兩種場合，他都讓B第二挨著他（最近的可能），且G是從他開始第三個（可能的最遠位置）。沒有其他方法能使這些騎士這樣滿意。

163.城市午餐

答案：可以把這些人如下分組，每列代表一天，每行代表一桌

AB　CD　EF　GH　IJ　KL

AE　DL　GK　FI　CB　HJ

AG　LJ　FH　KC　DE　IB

AF　JB　KI　HD　LG　CE

AK　BE　HC　IL　JF　DG

AH　EG　ID　CJ　BK　LF

AI　GF　CL　DB　EH　JK

AC　FK　DJ　LE　GI　BH

AD　KH　LB　JG　FC　EI

AL　HI　JE　BF　KD　GC

AJ　IC　BG　EK　HL　FD

注意每個縱行（除了A縱行外），所有的字母都是以相同的順序周期性向下排列，即B、E、G、F到J，接著又從B開始

164.紙牌玩家的難題

答案：在下面的答案中，每十一行代表一列，每一個欄代表一桌，每一對字母代表一對搭檔。

AB -- IL	EJ--GK	FH--CD
AC--JB	FK--HL	G I--DE
AD--KC	GL--I B	HJ--EF
AE--LD	HB--JC	I K--FG
AF--BE	I C--KD	JL--GH
AG--CF	JD--LE	KB--HI
AH--DG	KE--BF	LC--IJ
A I--EH	LF--CG	BD--JK
AJ-- FI	BG--DH	CE--KL
AK--GJ	CH--E I	DF--LB
AL--HK	D I--FJ	EG--BC

可以看出字母B,C,D……L循環下降。上述解決方法在各個方面都盡善盡美。大家可以發現每一位玩家都能和與他相隔一名的玩家成為一次搭檔、兩次對手。

165.十六隻羊

答案：下面的六幅圖告訴我們，當我們替換2，3，4，5，6和7個籬笆的情況時的答案。黑線表示被替換的柵欄。當然還有很多其他方法進行移動。

166.搶手的宿舍問題

答案：按照下面六幅圖來安置修女們，則可能的最少修女總數是三十二，最後三天的安排允許有所不同。

MON

1	2	1
2		2
1	22	1

TUES

1	3	1
1		1
3	19	3

WED

1	4	1
1		1
4	16	4

THURS

1	5	1
2		2
4	13	4

FRI

2	6	2
1		1
7	6	7

SAT

4	4	4
4		4
4	4	4

167.給金字塔著色

答案：在一個平面上，如下圖，在摺疊起金字塔之前來給金字塔著色是比較方便想像的。現在，如果我們拿出任意四種顏色（比如紅色，藍色，綠色和黃色），將有兩種不同的著色方法，如圖1和2所示。當把金字塔摺疊起來時任何其他的方法都將與上述兩種方法相同。如果我們拿任意三種顏色，他們將呈現出三種方式，如圖3，圖4，圖5。如果我們拿出任意兩種顏色，將有三種方式，如圖6，7，8。如果我們任意拿出一種顏色，很顯然將只有一種方式。而四種顏色從七種顏色中可以有 35種選擇方式；三種顏

色有35種選擇方式；兩種顏色有21種選擇方式；一種顏色有七種選擇方式。因此35×2=70；35×3=105；21×3=63；7×1=7。因此使用太陽光譜的七種顏色來解決這個問題，金字塔可以有245種不同的著色方法（70 + 105 + 63 + 7）。

168.十字靶

答案：二十一個不同的正方形待選。其中九個的大小如四個圖A所示，四個大小如圖B所示，四個大小如圖C所示，兩個大小如圖D所示，兩個大小如上面單獨的A和E及下面單獨的C和EB所示。一個很有趣的事實是在這二十一個正方形當中如果你不用標有E的六個之一你就不能形成任何一個。

169.郵票問題

答案：參見原來的圖例，四張郵票可以按照1，2，3，4的圖形以三種形式給出；按照1，2，5，6的圖形以六種形式給出；按照1，2，3，5或1，2，3，7或1，5，6，7或3，5，6，7的圖形以二十八種形式給出；按照1，2，3，6或2，5，6，7的圖形以十四種形式給出；按照1，2，6，7或2，3，5，6或1，5，6，10或2，5，6，9的圖形以十四種形式給出。因此共有六十五種方法。

170.離合字謎

答案：字母表中共有二十六個字母，有325種配對方式。每一對都可以互相顛倒順序，這樣就得

到650種方式。但每一個首字母又都可以作為尾字母，又有26種方式。因此總計676種不同的驟配對方式。換句話說，答案是字母表中字母數的平方。

171.酒宴中用的容器

答案：將十二品脫的酒分開可以按照以下十一種方式。匆匆一看酒已在六列酒桶裡，5品脫的壺，3品脫的壺，還有每個辦法之後跟隨的X，Y，Z。

X.	Y.	Z.桶	5-品脫	3-品脫
7 ..	5 ..	0 ..	0 ..	0 .. 0
7 ..	2 ..	3 ..	0 ..	0 .. 0
7 ..	0 ..	3 ..	2 ..	0 .. 0
7 ..	3 ..	0 ..	2 ..	0 .. 0
4 ..	3 ..	3 ..	2 ..	0 .. 0
0 ..	3 ..	3 ..	2 ..	0 .. 0
0 ..	5 ..	1 ..	2 ..	4 .. 0
0 ..	5 ..	0 ..	2 ..	4 .. 1
0 ..	2 ..	3 ..	2 ..	4 .. 1
0 ..	0 ..	3 ..	4 ..	4 .. 1

0 .. 0 .. 0 .. 4 .. 4 .. 4

每個人都得到了他的四品脫啤酒。

172.新的測量問題

答案：下面的十一個步驟顯示了每一種容器在一開始和每一次操作後的情況：

10夸爾	10夸爾	5夸爾	4夸爾
10 ..	10 ..	0 ..	0
5 ..	10 ..	5 ..	0
5 ..	10 ..	1 ..	4
9 ..	10 ..	1 ..	0
9 ..	6 ..	1 ..	4
9 ..	7 ..	0 ..	4
9 ..	7 ..	4 ..	0
9 ..	3 ..	4 ..	4
9 ..	3 ..	5 ..	3
9 ..	8 ..	0 ..	3
4 ..	8 ..	5 ..	3
4 ..	10 ..	3 ..	3

173.誠實的乳品加工工人

答案：不管牛奶和水的量分別是多少，發送到倫敦的水與牛奶的比例是三比一。但有一點需要注意。在一開始水必須多於牛奶，第三次處理對於A來講無任何影響。

174.蜂蜜桶

答案：三兄弟可以平等的分配蜂蜜及桶，即每人應得到他的三又二分之一桶的蜂蜜和7個桶的唯一方式如下所示：

	滿.	半滿.	空.
A	3	1	3
B	2	3	2
C	2	3	2

還有另外一種可以平均分配的方式：

	滿	半滿	空
A	3	1	3
B	3	1	3
C	1	5	1

175.該怎麼過河

答案：首先，兩個兒子過去，其中的一個回來。然後父親過去另外一個兒子回來。然後兩個兒子過去了其中一個回來。之後母親過去，另外一個兒子又回來。然後兩個兒子過去，其中的一個為了狗又回來。總共過了十一次。

可以看出在解決這些過河的問題上沒有一個總的規則，因為只要加入一些小小的約束，這個規則將被完全顛覆。正如在測量題目當中，必須要依靠個人的獨創性。

176.穿越亞克斯河

答案：下面是解決方法：

I{J 5)I G T8 3

5 I (J }I G T8 3

5 I {G 3)I JT8

53 I (G }I　JT8

<div style="text-align:right">

5 3 I {J T) I G 8

J5 I (T 3} I G 8

J5 I {G 8) I T 3

G 8　I (J 5} I T

G 8　I {J T) I 53

JT8　I (G) I 53

JT8　I {G 3) I 5

G T8 3 I (J } I 5

G T8 3 I {J 5) I

</div>

G，J 和 T 代表吉爾，傑思皮和汀牟西；8，5，3，分別代表 L800，L500和 L300。兩邊的縱隊代表河的左岸和右岸，中間的列代表河流。至少需要十三種過河方式，每一行都展現了當船在河流中央的過河情形，括弧的尖端指明方向。

177.五個專橫丈夫的難題

答案：如果五位丈夫們不互相提防，隨行人員將總共有9種交叉方式便可全部過到對岸。但是除非丈夫在場，否則沒有一位妻子會與其他的男人（們）

為伴。這樣就多了兩種穿越方式，總計11種。

下面的圖顯示出他們是怎樣做的。大寫字母代表丈夫們，小寫字母相對的代表他們各自的妻子。他們的位置情況可以在一開始看出，在左岸和右岸的每一次穿越後，船由星號代表。所以你可以一眼看出在第一次穿越時，b和c過去了，b和c在第二次穿越時回來了…等等。

```
ABCDE abcde *I..I

          I I

1. ABCDE    de I..I*      abc

2. ABCDE  bcde *I..I       a

3. ABCDE    e I..I*      abcd

4. ABCDE    de *I..I      abc

5.   DE    de I,,I* ABC  abc

6.   CDE   cde *I..I AB   ab

7.        cde I..I* ABCDE ab

8.       bcde *I..I ABCDE a

9.         e I..I* ABCDE abcd
```

10.　　　bce *|..| ABCDE a d

11.　　　 |..|* ABCDE abcde

在「給出最快的方式」的提示中隱藏著微妙的含義。在我們沒有被告知團隊的划船能力的情況下，每個人都正確地認為他們划得同樣不錯。但是很明顯兩個人要比一個人划得快很多。

因此在第二和第三次穿越時，兩位婦女而不是僅僅其中的一個要回來接d。這不會影響到對岸的人數，所以這樣並不浪費時間。類似的情形將在第十和第十一次穿越時發生，隨行人員又可以選擇派兩位或者一位婦女過去。

對於那些認為他們用九次穿越能解決問題的人，在每種情況下他們將發現他們都是錯的。在這種情況下，沒有提防的丈夫會讓他的妻子過到對岸去接一位男士或女士，即便她允諾她將在下一次回來。如果讀者考慮到這個事實他們將立即發現他們的錯誤。

178.一組有序的多米諾骨牌

答案：共有23種不同的方法。由於第一個多米諾骨牌已經出了，那麼對於其他的骨牌你沒有別的選擇了，而第一張骨牌僅有23種取法。

179.五張多米諾骨牌

答案：只有10種不同的排列方法，下面是其中之一：

(2--0) (0--0) (0--1) (1--4) (4--0)

還有9種方法，請你自己再想想。

180.紙牌結構難題

答案：10張紙牌上的點數之和是55。設想一下，我們要在每一條邊上都得到14個點數。然後14的4倍是56。但是4個角上的點數都被統計過2次，所以從56中扣除55，等於1，必然代表4個角上點數之和。這顯然是不可能的；因此14也是不可能的。但是如果我們試一下18，那麼，18的4倍是72，若減去55便可得到17作為4角之和。於是我們便可以僅僅試驗那些讓四角之和為17的不同的排列，就可以很快地發現以下的答案：

最後的試驗在數字上是很有限

的，必須要給我們帶來一個正確的解決方法，或者讓我們認識到我們嘗試的條件下無法得到解決方案的一些判斷。左、右下方法的兩個卡片是可以互相交換的，我們可以將5換成8，將4換成1。這是一種不同的方法。18有兩種方法，19有四種方法，20有兩種方法，22有兩種方法一共有十種方法。讀者可以試著自己找出這些全部答案。

181.紙牌的 十字架

答案：這僅僅給出橫向的數字，因為其餘的數字一定會自然落到自己的位置上。

可以看到在中間總會有一個奇數，將23，25和27加起來的方法共有四種方法，但是將24和26加起來的方法卻只有3種。

此處僅列舉兩行之和等於23的其餘三種方法，其他情形也可以求得。

中心的位置仍放1，這三種方法依次為：

A：

水平行：2956，垂直行：3478。

B：

水平行：3946，垂直行：2578。

C：

水平行：4927，垂直行：3568。

182.紙牌三角形

答案：下面卡片的排列顯示了可能的最小的數值17如圖（1）和最大的數值23如圖（2）。可以看出，中間的兩張卡片總可以互換而不影響條件。因此可以找到8種基礎排列。總的基本排列方法共有18種，如下所示：2種可以相加到17，4種可以相加到19，6種可以相加到20，4種相加到21，2種相加到23。這些基本排列數乘以8（如上述原因）可以得到擺放卡片的全部不同的方法144個。

$$1 \qquad\qquad 7$$
$$9 \ 6 \qquad\quad 4 \ 2$$
$$4 \quad 8 \qquad 3 \quad 6$$
$$3 \ 7 \ 5 \ 2 \qquad 9 \ 5 \ 1 \ 8$$

183.骰子的把戲

答案：你只需將給定的結果減去250，得到的答案中的3個數

字便是扔骰子得到的3個點數。因此，我們投過骰子後，給出的數字是386，將其減去250，得到的是136，由此我們可以知道所擲骰子是1，3和6。

這裡包含了一個公式：100a + 10b + c + 250，a，b，c分別代表著3次投擲的得數。

184.橄欖球員知多少

答案：最少需要7人。可以三種方式進行說明：

1、兩人雙臂完好，一人右臂受傷，四人雙臂受傷。

2、一人雙臂完好，一人左臂受傷，兩人右臂受傷，三人雙臂受傷。

3、兩人左臂受傷，三人右臂受傷，兩人雙臂受傷。

如果每個隊員都受傷，則只有最後一種方法適用。

185.賽車

答案：首先應瞭解，在環形賽道上，一輛賽車前後的賽車數相同。所有其他賽車都位於其前後。共有13輛賽車參賽，其中包括Gogglesmith的賽車。則正確答案為：12的三分之一加12的四分之三，等於13。

186.猜礫石

答案：在15塊礫石的情況下，如果第一個玩家取2，則會獲勝。如果他所持為奇數，且留下1、8或9，則會獲勝。如果他所持為偶數，且留下4、5或12，同樣會獲勝。他可以始終照此進行，直到遊戲結束，從而擊敗對手。在13塊礫石的情況下，如果對手操作正確，則第一個玩家肯定會輸。事實上，第一個玩家會輸的數字是5及8的倍數加5，如13、21、29等等。

187.煩人的「8」

答案：條件是在九個方格中分別填上一個數，使其每行、每列以及對角線的三個數字的和均為15。讀者很可能在一開始閱讀這些條件時就將自己置於不可能完成的任務之中，這是猜謎遊戲的一大通病。如果是「一個不同的數字」而不是「一個不同

的數」，那麼除了將「8」置於
拐角的位置，任何其他位置都
是不可能的。如果是「一個不
同的整數」，同樣也是不可能
的。但是一個數，毫無疑問，
可以是一個分數，這也正是謎
語的關鍵所在。上圖所示的排
列完全符合要求：所有數都是
不同的，且八種方式所加的和
均等於15。

$4\frac{1}{2}$	8	$2\frac{1}{2}$
3	5	7
$7\frac{1}{2}$	2	$5\frac{1}{2}$

188.神奇的長條

答案：當然七個數字之間的位
置是不同的，這樣就可以將它
們切斷，而秘訣就是保持一條
條帶完整，而在不同的位置對
其他六條條帶進行切割。之
後，就可以很多不同的方式對
13條條帶進行排列，以形成一
個魔術方塊。以下是其中一種
排列方法。

這個排列很有趣，我們可以發
現沒有切割的數字條位於最上
方，但如果最下面的一排數字

方在上方，仍然可以形成一個
魔術方塊，以同樣的方式依次
將最下方的數字條置於頂部
（逐步使未分割的數字條處於
底部）也可以產生同樣的效
果。

1	2	3	4	5	6	7
3	4	5	6	7	1	2
5	6	7	1	2	3	4
7	1	2	3	4	5	6
2	3	4	5	6	7	1
4	5	6	7	1	2	3
6	7	1	2	3	4	5

189.囚徒的方塊遊戲

答案：共有八種形成魔術方塊
的方法，不同的只是基本的排
列的不同方位。如果將第一個
正方形轉動四分之一方向，則
可以獲得第二個正方形。因此
共有四個方位。這四種排列反
射到鏡子中時又形成另外四個
方位。由於這八種排列中只有
四種可以滿足條件，而四種中
間只有兩種可以最少的移動而
實現。如圖所示。按照以下順
序移動：5、3、2、5、7、6、

4、1、5、7、6、4、1、6、4、8、3、2、7，這樣就可以獲得第一個正方形。按照4、1、2、4，1、6、7、1、5、8、1、5、6、7、5、6、4、2、7的順序移動，則可以獲得第二個正方形。第一種情況下，所有人員都曾移動，而第二種情況下，3號沒有移動。因此3號即是頑固的囚犯，第二個正方形必是需要的排列。

190.西伯利亞地牢

答案：解決這樣的謎題，很顯然需要找到最佳魔術方塊，然後仔細察看並不斷嘗試，便能找到最佳途徑。但是，如果我們找到一種方形，那麼其中一部分人就不需要離開他們的囚室，這也會節省減少移動的步數，不過另一方面又阻擋了其他人的移動。例如，一種魔術方塊，其中6、7、13和16不移動，但這種情況下，很明顯是不可能的，因為14號和15號不打破不能兩個人同時處於一個囚室的限制條件的話，他們根本無法移動。

下面的解決方法是由G·沃瑟斯龐（G. Wotherspoon）發現的，需要14步：8-17、16-21、6-16、14-8、5-18、4-14、3-24、11-20、10-19、2-23、13-22、12-6、1-5、9-13。由於該方法是理論上的最少步數，因此不可能再對其進行改進，在這一點上，沃瑟斯龐也持相同的觀點。

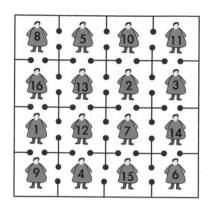

191.紙牌中的神奇方塊

答案：有三張A和一張10不需要使用。因此四個神奇方塊的和都是不同的：9、15、18和27。

192.漢語中的「T」字謎

答案：如圖，這是一種「納西克」魔術方塊。（是一種魔術方塊的名稱）這是28800種「納西克」魔術方塊第五階中唯一符合「T」形條件的魔術方塊。該謎題是C‧普朗克博士向作者推薦的。

19	23	11	5	7
1	10	17	24	13
22	14	3	6	20
8	16	25	12	4
15	2	9	18	21

193.象棋馬的神奇之旅

答案：這裡每個相連的數字（數字次序）都是棋手從前一個數字移動的一步，如64是棋手從1移動而來的一步，整個旅途呈凹曲狀。每列和每行的和均為260。不幸的是，這並不是一個完美的魔術方塊，因為兩個對角線的和不正確，一個和為264，另一個為256，只要從一個對角線向另一個對角線轉移4即可。這是所能得到的最佳結果（不論是否凹曲），此題沒有人可以肯定的說答案是可能的或是不可能的。

46	55	44	19	58	9	22	7
43	18	47	56	21	6	59	10
54	45	20	41	12	57	8	23
17	42	53	48	5	24	11	60
52	3	32	13	40	61	34	25
31	16	49	4	33	28	37	62
2	51	14	29	64	39	26	35
15	30	1	50	27	36	63	38

194.誰是第一

答案：看見槍煙的比格斯應該是第一個；看到子彈擊中水面

的卡朋特應該是第二個，而聽見槍聲的安德森則應該是最後一個。

195.奇妙的小村子

答案：當太陽位於地平線的任何地方（不論是日本還是其他地方）時，它的距離比中午位於天頂時遠地球直徑的一半。由於地球的半徑將近4000英里，那麼中午的太陽要比日出時距離地球近3000英里，事實上，地球上根本不存在深度為10英里的谷地。

196.日曆之謎

答案：一個世紀的第一天絕對不可能是星期天，也不可能是星期三或星期五。

197.如此上樓

答案：按照正常順序上樓，計算登上1至8階樓梯需要的步數。順序如下：1（退回地面）、1、2、3（2）、3、4、5（4）、5、6、7（6）、7、8、樓梯平臺（8）、樓梯平臺。括弧中的數字為後退的臺階。由此可見，

由第一階退回地面，再每前進三階後退一階的前提下，完成要求需要18步。

198.勤勞的書蟲

答案：草率的讀者猜想書蟲從三卷書的第一頁至最後一頁一直鑽洞，保持書架上書的順序，這樣就需要通過所有三卷書和四個封面。那麼在我們這個案例中就意味著45.5英寸的距離，與正確答案相去甚遠。檢查過書架上任意三卷相連的書本後，你可以發現第一卷的第一頁和第三卷的最後一頁是距離第二卷最近的，因此書蟲若要打通從第一頁到最後一頁的通道，只需要打通四個封面（共0.5英寸）以及第二卷的書頁（3英寸），也就是說15.5英寸的距離。

199.鏈條之迷

答案：打開並重新連接一環需要3便士。因此把9環連接成一個鏈條則需要2先令3便士，同時一個新的鏈條也需要2先令3便士。但如果我們打開其中的8環，再與另外8環相連，則需要2先令。但

這仍然可以改進。打開分別包含3和4的兩環,則這7環與另外7環相連只需要1先令9便士。

200.安息日之迷

答案:這一古老難題的作者提供的解決方法如下:從猶太人的住處基督教徒和土耳其人開始環球旅行,基督教徒向東、土耳其人向西前進。埃德加·艾倫·坡的《一週三個星期天》和於勒·凡爾納的《八十天環遊世界》的讀者知道這樣前進的結果是基督教徒獲得了一天,而土耳其人失去了一天,因此,當他們再度

在猶太人住處相遇時,他們的時間計算相同,因而三個人在同一天過安息日。當然,答案的正確性取決於對一天的定義一連續兩個日出之間的平均持續時間。這是一個古老的詭辯,正適用於謎題。嚴格地說,兩名旅行者在通過180度子午線時應更改時間的計算方法,否則我們必須承認在南極或北極每七年才有一次安息日。

```
       0      0    0    00
0000     00    0    0      0
```

附錄

各種計量單位

長度

1英寸=25.4公分

1英尺=12英寸=0.3048公尺

1碼=3英尺=0.9114公尺

1英里=1760碼=1.609公里

1海里=1852公尺

面積

1平方英寸=6.45平方公分

1平方英尺=144平方英寸=0.929平方公尺

1平方碼=9平方英尺=0.836平方公尺

1英畝=4840平方碼=0.405公頃

1平方英里=640英畝=259公頃

體積

1立方英寸=16.4立方公分

1立方英尺=1728立方英寸=0.0283立方公尺

1立方碼=27立方英尺=0.765立方公尺

容積

英制

1品脫=20液量盎司=34.68立方英寸=0.568升

1夸脫=2品脫=1.136升

1加侖=4夸脫=4.546升

1配克=2加侖=9.092升

1蒲式耳=4配克=36.4升

1八蒲式耳=8蒲式耳 =2.91百升

美制幹量

1品脫=33.60立方英寸=0.550升

1夸脫=2 pints 品脫=1.101升

1配克=8 quarts 夸脫=8.81升

1蒲式耳=4s 配克=35.3升美制液量

1品脫=16液量盎司=28.88立方英寸=0.473升

1夸脫=2品脫=0.946升

1加侖=4夸脫=3.785升

常衡

1格令=0.065克

1打蘭=1.772克

1盎司=16打蘭=28.35克

1磅=16盎司=7000穀=0.4536千克

1英石=14磅=6.35千克

四分之一英擔=2英石=12.70千克

1英擔=八英石=50.80千克

1短噸(美噸)=2000磅=0.907公噸

1長噸(英噸)=20英擔=1.016公噸

適用從量消費稅商品的重量與體積換算關係為：

啤酒1噸=988升 黃酒1噸=962升

汽油1噸=1388升 柴油1噸=1176升

國家圖書館出版品預行編目資料

全世界都在玩的有趣數學題／亨利・恩斯特・杜德耐著.
第一版 －－臺北市：宇炯文化 出版；
紅螞蟻圖書發行，2007〔民96〕
面　　　公分，－－(新流行；14)
ISBN 978-957-659-600-1 (平裝)

1.數學遊戲
997.6　　　　　　　　　96002578

新流行 **14**

全世界都在玩的有趣數學題

作　　　者／亨利・恩斯特・杜德耐
主　　　編／腦力&創意工作室
發 行 人／賴秀珍
總 編 輯／何南輝
特約編輯／呂思樺
平面設計／龍于設計工作室
出　　　版／宇炯文化出版有限公司
發　　　行／紅螞蟻圖書有限公司
地　　　址／台北市內湖區舊宗路二段121巷28號4F
網　　　站／www.e.redant.com
郵撥帳號／1604621-1　紅螞蟻圖書有限公司
電　　　話／(02)2795-3656 (代表號)
傳　　　眞／(02)2795-4100
登 記 證／局版北市業字第1446號
法律顧問／許晏賓律師
印 刷 廠／卡樂彩色製版印刷有限公司
出版日期／2007年 3 月　第一版第一刷
　　　　　2015年 8 月　　　　第九刷

定價 250 元　港幣 83 元

ISBN-13 978-957-659-600-1　　　Printed in Taiwan
ISBN-10 978-957-659-600-9